화엄사 전통사경원 개원 기념 특별 기획전

제15회 한국사경연구회원전

전통사경의 本地風光 展

2020. 3. 3 火 - 4. 30 木

초대일시 _ 3. 3 火 오후 4시

주최 _ 대한불교조계종 총무원

주관 _ 불교중앙박물관
제19교구본사 화엄사 · 한국사경연구회

한국사경연구회
Korean Transcribed Sutra Research Association

불교중앙박물관

03144 | 서울특별시 종로구 우정국로 55(견지동) 불교중앙박물관
T. 02-2011-1960

화엄사 전통사경원 개원 기념 특별 기획전

제15회 한국사경연구회원전

전통사경의 本地風光展

축 사

　이번 전시회는 한국사경연구회와 대한불교조계종 불교중앙박물관이 '전통사경의 본지풍광本地風光'이란 제목으로 대한불교조계종 제19교구 본사인 화엄사가 소장한 석경 6점과 함께 한국사경연구회 회원님들이 직접 제작한 전통사경, 현대사경 등 40여 점을 담았습니다.

　한국사경연구회의 제15회 회원전 개최를 진심으로 축하드립니다. 무엇보다 이 귀한 작품을 대한불교조계종 총무원 불교중앙박물관 전시실에서 개최하게 되어 뜻 깊은 전시라고 할 수 있습니다.

　사경은 〈묘법연화경〉에서 설하는 오종법사의 서사공덕을 지어가는 중요한 수행입니다. 우리나라의 사경은 통일신라시대부터 시작되어 고려시대에 와서 최고의 경지로 발전하였고 가장 적극적으로 제작되었습니다. 조선시대에 들어와 변모하고 쇠퇴의 길을 걸어 그 명맥만이 유지되는 상태였습니다.

　이번에 전시되는 다양한 작품들은 조선시대 이후 명맥이 끊긴 한국 전통사경의 복원을 주도한 한국사경연구회 다길 김경호 명예회장님을 비롯한 여러 회원님들의 땀과 노고가 담긴 작품이라고 할 수 있습니다.

　또한 화엄사주지 덕문스님의 관심과 원력으로 전통사경원 개원을 앞두고 화엄사에서 이를 기념하는 특별기획으로 화엄석경을 전시하는 것은 매우 뜻 깊은 일이라고 생각됩니다.

　이번 전시가 불자를 포함한 많은 분들이 전시를 관람하고 한국의 전통사경에 대한 폭넓은 이해와 관심을 높이는데 크게 기여하길 기대합니다.

2020년 2월

대한불교조계종 불교중앙박물관장 　탄 문

축 사

　한국사경연구회의 제15회 회원전을 축하드립니다.

　특히 이번 전시회가 화엄사의 전통사경원 개원을 축하하는 자리를 겸하고 있기에 더욱 감회가 새롭습니다.

　華嚴이란 萬衆生을 아울러 온갖 꽃으로 세상을 아름답게 장식한다는 뜻이니 智異山 華嚴寺의 華藏世上은 진흙속의 연꽃과 같이 세상의 어지러움을 淨化 하는 부처님의 佛音이자 관세음보살의 千手千眼입니다. 이러한 화엄사 부처 님의 佛恩과 다길 김경호 선생님의 願力이 하나로 모여 신라백지묵서화엄경 과 華嚴石經의 역사가 깃든 화엄도량에서 천년의 세월을 뛰어넘어 한국전통 사경의 맥을 잇는 전통사경원을 개원하게 되었으니 重重無盡의 加被가 아닐 수 없습니다. 더불어 한국사경연구회 회원님들 모두가 늘 한 마음으로 發願 하시는 전통사경의 발전이 화엄사의 전통사경원 개원 및 금번 전시회의 성과와 어우러져 한국전통사경의 대중화로 한 단계 도약하는 출발점이 되기를 진심 으로 기원하겠습니다.

　회원님들의 信心 깊은 誓願과 그윽한 墨香을 통하여 많은 사람들이 작품 하나하나에 깃든 부처님의 화엄세상을 만날 수 있는 좋은 因緣이 맺어지기를 바라며, 금번 전시회가 성공적으로 개최될 수 있도록 誠心을 다해 지원해주신 대한불교조계종 총무원장 벽산 원행 큰스님, 불교중앙박물관 관장 탄문스님과 관계자 여러분들께 감사의 말씀을 드립니다.

　이 좋은 전시회가 여러 患亂으로 혼란스러운 穢土를 淨土세상으로 바꾸어 나가는 따뜻한 봄바람이 되어 衆生들의 佛心을 깨우쳐 주는 좋은 善緣功德으로 회향되기를 간절히 기원합니다. 감사합니다.

2020년 2월

대한불교조계종 제 19교구본사 화엄사 주지　덕 문 합장

인 사 말

사경은 현재 행복으로 가는 길입니다.

사경은 법신사리를 조성하는 거룩한 불사이며, 업장을 소멸하는 일이며, 보살을 만나는 길이며, 부처님을 만나는 최상승 수행법입니다.

"수보리야, 만약 선남자 선녀인이 아침에 갠지스강의 모래알 수 만큼 수많은 몸을 바쳐 세상에 보시하고 낮에도 그만큼 많은 몸을 바쳐 세상에 보시하고 저녁에도 역시 보시한다고 하자, 이처럼 헤아릴 수 없이 오랜 세월 동안 자신의 수많은 몸을 바쳐 엄청난 보시를 한다 해도 어떤 사람이 이 경의 가르침을 듣고 신심을 내어 조금도 거스리지 아니하면 그 복은 온갖 몸을 바쳐 보시한 공덕보다 뛰어나느니라. 하물며 이 경전을 쓰고 받아 지니고 독송하며 다른 사람을 위해 그 뜻을 일러 준다면 복덕을 어찌 다 말할 수 있겠느냐"〈금강경 지경 공덕분〉에서는 위와 같이 사경의 공덕을 말씀하고 있습니다.

우리나라 사경, 서예 역사 중 현존하는 가장 오래 유물인 대방광불화엄경 (국보 제196호)은 연기법사의 발원으로 서사되었고, 연기법사가 창건하신 화엄사에는 통일신라시대〈화엄석경〉(보물 제1040호) 14,000여 파편이 유물로 모셔져 있습니다.

저희 회원들은 화엄사 전통사경원 개원을 진심으로 축하드리며, 화엄석경이 지닌 사경서체의 아름다운 우수성이 다시 한번 꽃 피우기를 기원합니다.

더 나아가서는 고려시대 사경원에서 사경하던 전통이 화엄사 전통사경원에서 맥을 이어 사경 대중화가 더욱 활성화 되고, 사경과 석경이 문화예술로서 부처님 혜명을 전하는 가교로서 어깨를 나란히 하기를 축원합니다.

2002년 제1회 한국사경연구회원전을 동국대학교 박물관에서 개최한 이후에, 고려시대에 찬란히 꽃 피워 중국에까지 수출했던 세계 제일의 고려사경의 전통을 계승하고, 21세기 한국 사경의 나아갈 바를 제시하고 계시는 다길 김경호 선생님 지도하에 40명 작가가 참여하여 불교중앙박물관에서 화엄사 전통사경원 개원을 기념하는 특별기획전의 일환으로 화엄사의 〈화엄석경〉과 천안 광덕사 소장의 보물 제390호 『상지은니〈묘법연화경〉』권제4, 고려말~조선초 사성의 내소사 소장 보물 제278호 『백지묵서〈묘법연화경〉』과 내소사의 사경보 유물 등과 함께 제15회 회원전을 열게 되어 의의가 매우 크다고 말할 수 있습니다.

불교중앙박물관 관장 탄문스님, 구례화엄사 주지 덕문스님, 친절하게 전시회 전반에 도움을 주신 중앙박물관의 실무진 여러분과 새로이 인연을 지어 짧은 시간 안에 도록의 제작을 해주신 고륜 김창년 사장님, 한국사경연구회 명예회장이신 다길 김경호 선생님께 회원들을 대표하여 감사 인사 올립니다.

한국사경연구회 회원들은 한 획 한 획, 한 글자 한 글자가 부처님 법문임을 마음에 새기는 사경수행을 통해서, 나와 내 이웃뿐만 아니라 세계가 더불어 다 같이 삶을 풍요롭게 하는 행복한 화엄세계가 펼쳐지기를 기원하며, 자신의 본래면목을 예술작품으로 승화시키는 사경수행 공덕을 시방세계에 회향합니다.

2020년 2월

한국사경연구회 회장 행 오 합장

전통사경의 본지풍광本地風光

- 서書예술의 꽃, 사경 -

다길 김 경 호

전통사경기능전승자, 한국사경연구회명예회장

I

사경의 시원과 전래

사경은 글자 그대로 불교 경전을 서사하는 일이다. 그러한 까닭에 書예술의 한 분야이다.

사서에서는 사경의 시작에 대해 다음과 같이 기록하고 있다. 석가모니 입멸 후 약 200년 뒤 아소카왕의 맏아들 마힌다(Mahinda)가 제자들을 거느리고 스리랑카에 불교를 전한다, 그 후 약 200년이 지난 시기에 당시 스리랑카 불교의 총본산이었던 大寺와 왕의 발원으로 건립된 無畏山寺가 계율과 관련된 문제로 이견을 보인다. 이때 대사의 비구들이 무외산사 비구들의 경전 왜곡을 두려워하여 기록으로 남기기 위해 문자로 서사하기 시작한다.

> 이전에는 지혜로운 비구들이 암송으로 경전이나 주석서를 전승하였다. 그러나 지금의 비구들은 중생들이 정법으로부터 멀어짐을 보고 부처님의 정법이 오래 머물도록 하기 위해 글로 기록한다.

이 시기는 기원전 1C 무렵이고, 이때 서사된 문자는 팔리어이며 종려나무과의 다라나무 잎에 서사하였다. 이것이 패엽경이다.

북방불교에서 사경의 시작은 이보다 늦다. 원시경전이라 할 수 있는 〈아함경〉에서조차 사경에 관한 언급이 없기 때문이다. 대승경전에 이르러 사경의 공덕이 크게 강조되고 있음을 통해 기원을 전후로 한 시기에 사경에 대한 관심이 증폭된 것으로 여겨진다. 그러나 서북 인도에서는 이보다 이른 시기에 사경 신앙이 있었던 것으로 학자들은 추정한다.

중국에 불교가 전래된 시기는 後漢 永平10년(A.D.67)이라 하고, 불경 번역이 시작된 시기 역시 이 해로 본다. 明帝가 꿈에 金人(佛像)을 본 후 사방으로 사신을 파견하여 인도에서 迦葉摩騰과 竺法蘭 등을 데려와 낙양의 白馬寺에서 〈四十二章經〉을 한역한 것으로 추측하여 이 시기를 최초의 불교 전래, 한역 불경의 출현 시기로 여긴 것이다. 그런데 현존하는 가장 오래된 한역 경전은 2C 중엽 중국으로 온 安世高와 支婁迦讖이 번역한 것이다. 이후 수많은 불교 경전이 인도에서 중국에 전래되어 한역된 경권은 총 6~7천 권에 이른다.

이러한 한역 경전의 우리나라 전래와 국가적 공인은 고구려 소수림왕 2년(372)에 이루어진다. 이 해에 승려 順道가 前秦의 왕 符堅의 명을 받아 고구려에 불상과 불경을 전하고, 374년에는 秦의 승려 阿道가 온다. 그리고 이듬해인 375년 肖門寺를 지어 순도를 머물게 하고 伊佛蘭寺를 지어 아도를 머물게 했음을 통해 불교 공인에 이어 사찰을 건립하여 佛法을 널리 홍포하고자 했음을 알 수 있다. 불교의 廣宣流布와 승려 교육의 근간이 되는 것이 불경의 보급이고, 불경의 보급을 위해서는 사경의 사성이 불가피하기 때문에 불교 공인과 함께 사경 사업이 적극적으로 이루어졌음은 자명하다.

우리나라에서 전통사경의 텍스트인 한역 경전의 전래와 사경은 이렇게 시작되었고, 당시의 사경은 표지와 변상도 같은 장엄이 전혀 없는 경전의 서사가 전부였다. 즉 사경의 본래면목은 서예였던 것이다.

Ⅱ

장엄경의 탄생과 전개

불경이 중국으로부터 전래되었기 때문에 사경 또한 한역된 불경을 저본으로 하여 사성되기 시작했음은 재론의 여지가 없다.

전해지는 사경 유물들에 대한 고찰 결과, 중국에서 사경의 기본 서사 체재와 양식이 정립되기 시작하는 시기는 남북조시대 후기라 할 수 있다. 이후 수, 당대에 이르러 각 부분에 대한 의미와 상징성이 부가되면서 기본 서사 체재와 양식이 확립된다.

금니와 은니 같은 고귀한 재료로 염색지에 사경을 하는 장엄경도 남북조시대에 등장한다. 숭불황제로 널리 알려진 남조의 梁 武帝(502~549)가 '同泰寺에서 금자로 사성된 〈대반야경〉講經會를 개최하고, 541년에 華林園 重雲殿에서 금자로 서사된 〈반야바라밀경〉과 〈三慧經〉을 강의하였다'고 하니 이 시기 중국에서는 금자경이 사성되고 있었음을 알 수 있다.

그리고 사경 변상도에 대한 개념은 없었다 하더라도 기초적인 변상도적 요소를 함유한 회화의 출현은 남북조 시대 말기로 추정된다. 드물지만 이 시기에 조성된 돈황 벽화에 불전고사화, 본생고사화, 인연고사화, 비유고사화 등이 전하기 때문이다. 그리고 막고굴에 隋代에 그려진 經變相圖가 등장함을 통해 이 시기에 이르러 비로소 변상도에 대한 초기 개념이 성립되고 있었음을 추정할 수 있다.

우리나라에서는 삼국시대 말기에 여러가지 방법으로 장엄경이 사성되었음을 상정해 볼 수 있다. 왕궁리 5층석탑에서 발견된 금판〈금강경〉(필자는 백제의 유물로 추정한다)을 통해 그러한 추정이 가능하다. 남조 梁나라와 교류했던 백제는 이보다 이른 시기에 금자경을 제작했을 것으로 추정된다. 현전하는 사경을 통해서는 755년 成了된 국보 제196호 백지묵서〈화엄경〉권제1~권제10 권자본 사경의 표지화와 변상도 (설법도)의 뛰어남을 통해 8C에는 자주색지에 금니와 은니로 장엄하는 장엄경이 활발히 사성되고 있었음도 추정할 수 있다. 〈화엄경〉석경(필자는 8C후반 조성으로 추정한다) 片에도 변상도에 해당하는 그림 편들이 있음을 통해서도 이러한 추정이 가능하다.

불교 전래 초기에는 사경이 주로 고승대덕들과 명필들에 의해 이루어졌음도 앞서 언급한 신라 백지묵서 〈화엄경〉의 사성기 기록을 통해 추정할 수 있다. 이후 신라말에 이르러서는 왕을 비롯한 중신들이 주축이 되어 사경을 했음을 〈화엄불국사사적〉「崔致遠所撰奉爲憲康大王結華嚴經」條를 통해 알 수 있고, 급기야 경순왕대에는 '금자〈대반야경〉이 사성됨에 왕이 직접 경제를 썼다'는 〈직지사지〉를 비롯한 여러 기록을 통해 당시 사경 대장경 사업의 정황을 알 수 있다.

앞서 언급한 신라 백지묵서〈화엄경〉의 卷首畵(설법도), 고려 1006년 천추태후와 김치양의 동심 발원으로 사성된 금자대장경의 잔권인 감지금니〈대보적경〉권제32의 권수화(공양도), 1081년 사성된 감지금니〈묘법연화경〉권제1(설법도)과 권제8의 권수화(초기 변상화)를 통해 이 무렵까지는 단순한 설법도나 공양도, 혹은 초기 양식의 변상도가 권수화로 장엄되고 있음을 알 수 있다. 충렬왕 발원으로 1275년에 사성된 은자대장경의 잔권인 감지금니〈불공견삭신변진언경〉권제13과 1276년에 사성된 감지은니 〈문수사리문보리경〉, 1283년 사성된 감지금니〈법화경〉권제1~권제7 등에서도 권수화로 신장도가 그려지고 있다. 즉 이 시기에도 후대에 나타나는 최상의 완전한 변상도의 형식은 출현하지 않고 있다. 1315년 사성된 일본 大乘寺 소장 감지금니〈법화경〉권제1과 天倫寺 소장 감지금니〈법화경〉권제3~7의 변상도는 한 화면 안에 여래설법도와 경전의 핵심 내용의 그림을 함께 표현하고 있다. 따라서 14C에 나타나는 이러한 변상도가 최종 완성된 변상도의 형식임을 알 수 있다.

Ⅲ

서書예술의 꽃, 사경

 사경은 경전을 옮겨 쓰는 일이기 때문에 경문의 서사는 사경의 처음이자 끝이라고 할 수 있다. 돈황에서 발견된 많은 사경 유물들에 변상도가 존재하지 않고, 현전하는 고려의 사경 유물에도 변상도가 없는 사경이 많은 이유이다.

 먼저 우리나라 사경의 원류가 되는 중국의 사경에 대해 살펴보면, 돈황에서 발견된 晉(317~420)나라 때 사성된 『백지묵서〈법구경〉』과 4C말~5C초에 사성된 『백지묵서〈대반열반경〉 권제6 여래성품 제4의 3』 등의 서예적 성취의 뛰어남을 통해 일찍부터 최고의 서예가들에 의해 사성되었음을 추측할 수 있다. 경전을 장엄함에 최상의 글씨로 서사함이 최우선이었던 것이다. 남북조시대 劉宋(427~479)시기를 대표하는 천재적인 문필가이자 서예가인 謝靈運이 역경장에 나아가 직접 사경을 하였고, 齊 武帝의 2남 竟陵王 역시 직접 사경을 하였으며 隋 文帝는 글씨를 잘 쓰는 전문 사경생을 모집하여 36부의 불경을 서사하여 모두 13만 권이 넘는 경권을 만들었다. 이때 글씨를 잘 쓰는 사경 전문가들을 지칭하는 '寫經生', '經生', '楷書手', '書手'라는 명칭도 생겨났다. 唐 太宗은 중국서법사에 빛나는 업적을 남긴 당대 최고의 명필들을 사경 사업에 대거 참여시켰다. 初唐 3대가로 일컬어지는 우세남, 구양순, 저수량 모두 사경과 밀접한 관련이 있는데, 특히 저수량은 황제의 칙서로 아들과 함께 일체경의 사성에 직접 참여했다. 명필 안진경의 서법이 사경서체에 연원을 두고 있고, 돈황 막고굴 장경동에서 수나라를 대표하는 서예가인 승려 智永의 〈천자문〉과 함께 당의 명필 유공권의 〈금강경〉 등 서예와 사경 명적들이 발견됨을 통해 돈황의 사경생들이 역대 최고 명필들과 사경의 서체를 연마했음을 알 수 있다. 이후에도 宋의 명필 소식, 元의 명필 선우추 등도 직접 사경을 했음을 통해 시대를 불문하고 많은 명필들에 의해 사경이 이루어졌음을 알 수 있다. 한 가지 특기할 사항은 돈황 막고굴 장경동에서 발견된 수많은 사경에 대한 심도 깊은 연구가 진행됨에 따라 중국의 서법사에서 사경 서법의 가치가 크게 진작되고 역대 명적으로 선정되고 있다는 점이다.

 우리나라 역시 크게 다르지 않다. 삼국시대의 승려는 중국의 선진문물을 받아들여 전파하는 최고의 지식인들이었으며 문화를 선도하는 지도자들이었다. 서예 실력과 문장력 또한 매우 뛰어났음은 당연한 귀결이다. 따라서 이들이 사경문화를 주도했음을 추정하는 것 또한 당연하다. 앞서 언급한 신라 백지묵서 〈화엄경〉 권제1~권제10, 권제44~권제50의 사성기에는 당시의 사경 제작 전반에 관한 내용이 간략하게나마 서사되어 있다. 이를 통해 이 사경을 여러 지역에서 선발된 각 분야(지장, 불화장, 사경장, 배첩장, 금속공예장) 최고의 장인들이 협업으로 사성했음을 알 수 있다. 사경(경문의 서사)을 전담한 경필사는 총 11인이고 이들의 출신 지역은 무진이주(5인), 남원경(2인), 고사부리군(4인)으로 나뉘어 있음을 통해 각 지역에서 가장 뛰어난 필력의 소유자들이 선발되어 서사했음을 알 수 있다. 이러한 정황은 서체의 수려함이 타의 추종을 불허할 정도인 보물 제1040호 〈화엄경〉 석경을 통해서도 확인할 수 있다. 뿐만 아니라 해동 제일의 명필로 꼽히는 김생이 사경을 많이 했고, 통일신라시대 금석문 書者의 많은 비중을 승려들이 점유하고 있음을 통해서도 명필들과 승려들에 의해 주도적으로 사경이 이루어졌음을 알 수 있다. 대표적인 승려로 靈業, 幸期, 靈普, 淳夢, 慧江, 雲徹 등을 들 수 있다.

 〈화엄불국사사적〉「崔致遠所撰奉爲憲康大王結華嚴經」條의 '이미 아뢴 바를 좋게 여기시어 허락하시고, 이에 **侍書(관직명) 중에서 글씨 잘 쓰는 이를 선택하시어** 〈화엄경 세간정안품 제1〉을 사경토록 명하시고 (仍**擇侍書中窮筆妙者**命寫華嚴經世間淨眼品第一) 특히 조서를 내려 그 모임에 들게 하시고, 그 모임의 날을 맞아서는 王人을 내려 **경을 받들고 자리에 나오시니......**'를 통해 사경을 함에 글씨를 잘 쓰는 중신들을 특별히 선발하여 참석케 하고, 왕도 직접 사경에 참여했음을 알 수 있다. **'재상 서발한**

김임보와 國戚 중신인 소판 순헌 김일 등이 ...(중략)... 임금님의 은총을 사모하여 海會堂에 함께 들어가 義熙本經(60권본 화엄경)을 사경했다. 또 國統과 僧錄 등이 貞元 새 경(40권본 화엄경)을 사경했다.' 는 기록을 통해서도 조정의 중신들과 고승대덕들이 사경 사업을 주도했음을 알 수 있다.

왕실, 중신, 명필, 고승대덕들에 의해 사성되던 사경의 전통은 고려시대로 이어진다. 遼東行部志의 '고려 제3대 定宗 원년(946)에 왕이 발심하여 은자장경을 敬造하였다' 는 기록을 통해 고려초부터 장엄경 조성사업이 활발히 진행되었음을 알 수 있다. 이러한 사경에 참여한 자들은 글씨를 잘 쓰는 대신들과 고승들이었음은 자명하다. 추사 김정희가 '신선의 글씨'로 극찬한 고려대장경의 글씨 또한 한국서예사에 길이 남을 명적이고, 고려를 대표하는 명필 坦然스님과 재조대장경 조조에 관여한 명필 崔瑀 역시 사경과 밀접한 관계에 있었다. 고려의 사경 제작 기술의 발전은 元의 지배기에 이르러서는 최고조에 달하여 원나라의 요청으로 **글씨를 잘 쓰는 승려(善書僧)**, 즉 사경 전문가들을 100명씩 여러 차례에 걸쳐 중국에 파견하여 금은자대장경을 제작해 주고 돌아오기도 하고, 원나라에서 감독관을 보내 고려에서 금은자대장경을 제작하여 가져가기도 했다.

이러한 고려 사경의 전통은 조선초까지도 이어진다.『조선왕조실록』「태종공정대왕실록」제19권, 5월 19일(을유)의 '태조께서 이전에 살던 宮을 희사하여 홍덕사로 만들고, 또 명하여 〈600반야경〉을 사경하여 이 절에 간직하게 했는데......' 라는 기록을 통해, 태조가 궁을 희사하여 절로 만들고 이 절에서 사경을 하여 봉안했음을 알 수 있다. 이는 고려시대의 뭇天寺를 연상케 한다. 「세종장헌대왕실록」, 「문종공순대왕실록」, 「세조혜장대왕실록」, 「예종양도대왕실록」의 여러 기록들을 통해서는 **글씨를 잘 쓰는 대신들이 왕명에 의해 사경에 참여**했음을 알 수 있고, **조선 전기 최고의 명필로 꼽히는 안평대군을 비롯한 효령대군, 수양대군 등 王戚들이 사경 사업에 직접 참여하고 관리, 감독**했음을 알 수 있으며, 때로는 **사경에 참여했던 관료들을 당상관으로 특진케 한 일도 있었음**을 확인할 수 있다.

이렇게 조선시대에도 사경 사업의 명맥이 희미하게나마 유지되는 예종때까지는 **글씨를 잘 쓰는 대신들과 왕실이 중심이 되어 사경을 최상으로 장엄했음**을 알 수 있다.

현대에 이르러서는 당대 최고의 명필로 일컬어지던 여초 김응현 서예가가 한국 서예사와 불교미술사에서의 사경의 중요성을 깊이 인식하여 대한불교조계종과 공동 주최로 불교사경대회를 개최함으로써 단절되었던 사경의 전통을 부활시키고 사경예술의 가치를 제고하고자 했다.

사경은 경문을 서사, 장엄하는 예술이자 내면을 진리의 말씀으로 장엄하는 수행이다. 그렇기에 한 점 한 획에 정성을 담아 조화로운 結構를 이룬 가장 이상적인 해서체로 사경을 함은 부처님 진리에 대한 최고의 예경이자 법사리를 최상으로 장엄하면서 사경수행자 내면의 부처를 법답게 장엄하는 거룩한 행위이다. 불상과 불화가 가장 이상적인 覺者의 모습인 지혜와 자비를 원만히 구족한 완전한 인간의 형상으로 장엄하고자 한다면, 사경은 경문을 이루는 각각의 글자 안에 부처님의 진리와 자비와 덕성 등을 모두 담은 근엄, 방정하고 위의를 갖춘 최상의 글씨로 서사함이 핵심이 된다. 이것이 가장 여법하게 법사리를 장엄하는 근본이요, '전통사경의 본지풍광本地風光', 즉 사경의 진면목이다.

2020년 2월

한국전통사경연구원 수미산방에서

화엄석경

석경이란 돌에 불교의 경전을 새긴 것으로
중국의 경우 석경의 제작이 5세기부터 시작되었으나
우리나라에서는 주로 통일신라시대에 제작되었고,
법화석경 이외에도 화엄석경과 금강석경 등이 있다.

구례 화엄사 **화엄석경**은
전라남도의 유형문화재 제31호로 지정되었다가
1990년 5월 21일에 보물 1040호로 승격되었다.

2001년 8월 21일 임진왜란 당시 파손된 화엄석경 (보물 제1040호)의
조각 2만여점이 보존을 위해 고려대장경연구소와 한국서예금석문화연구소,
계명대 서예과, 원광대 서예과가 공동으로 화엄석경 탁본을 완료했다.

2만여 점의 조각 가운데 6천2백여 점은 훼손 상태가 심해
판독이 불가능한 것으로 확인됐으며 1만4천여 점은 판독이 가능했다.

현재 대, 중, 소로 나누어 163상자로 분류, 정리되어 있다.

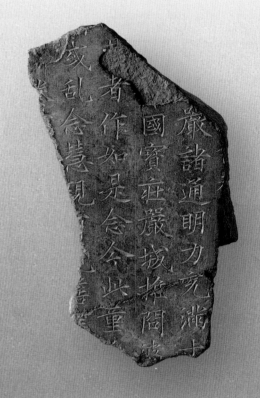

화엄석경

화엄석경

구례 화엄사 화엄석경은
전라남도의 **유형문화재 제31호**로 지정되었다가
1990년 5월 21일에 **보물 1040호**로 승격되었다.

神通縣之三種巧方便
万便饒益眾生佛子是為一
種種寶物悲旅脫或動轉久心
考世間解加庚滅特悲生
現世間撮離俗服

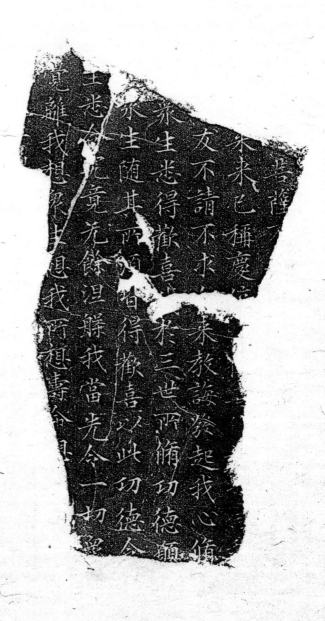

菩薩
未未已稱慶
友不請不求
尔生悲得歡喜
未教誨發起我心信
於三世两俯功德顏
尔生隨其两
竟光餘涅槃我當光令一切照
得歡喜以此功德令
王於女元
覺離我想眾上退我阿想壽令悲

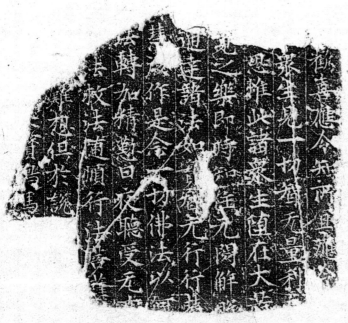

勸喜應令求阿且現令
眾生見一切趣元量利
恐雅此諸眾生墮在大苦
之樂即時知手先行行
連諸法如以一切佛法以
安轉加精進日水聽受元
去教法隨順行住墮
難想但水說
賃馬

찬조출품

❾ ❽ ❼ ❻

❺ ❹ ❸ ❷ ❶

감지금니일불일자 〈화엄경약찬게〉
31.0cm / 378cm (표지 포함) 절첩 (총 40절면)
각 절면 31.0 / 8.9cm (20.5 /8.9cm)

① 앞표지 31.2 / 9.3cm
② 신장도 2절면 (20.5 / 18.0cm)
③ 사성기장엄난 1절면 (20.5 / 9.0cm)
④ 변상도 4절면 (20.5 / 35.6cm)
⑤ 경문1 : 14절면 일불일자 〈화엄경약찬게〉 (20.5 / 126.2cm)
⑥ 경문2 : 10절면 〈화엄경약찬게〉 (20.4 / 90.0cm)
⑦ 사성기2 : 4절면 (20.3 / 35.1cm)
⑧ 사성기3 : 1절면 (22.7 / 9.0cm)
⑨ 뒤표지 : 31.2 / 9.3cm

過去無始劫中由貪瞋癡發身口意作諸惡

業無量無邊若此惡業有體相者盡虛空界

不能容受我今悉以清淨三業徧於法界極

微塵剎一切諸佛菩薩眾前誠心懺悔後不

復造恒住淨戒一切功德如是虛空界盡眾

生界盡眾生業盡眾生煩惱盡我懺乃盡而

虛空界乃至眾生煩惱不可盡故我此懺悔

無有窮盡念念相續无有間斷身語意業無

제15회 한국사경연구회원전

관우스님	김명림	김민지	김수정	김영수	김이중
김정선	김종송	모정자	박경빈	박연지	방태석
송명숙	송정민	양명순	여수정	용운스님	윤경남
이강희	이경자	이계희	이규선	이명희	이순래
임정자	장경옥	정삼모	정숙인	정향자	조미영
주성스님	준안스님	최애숙	최윤진	최현자	한경선
행오스님	허유지	홍암스님			

김 경 호 (찬조출품)

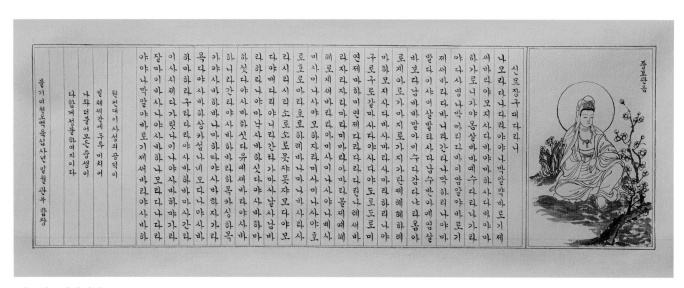

신묘장구대다라니 / 황지 묵서 / 100×40cm

관우스님

제주시 조천읍 조천 6길 11 · 현 _ 한국사경연구회 정회원
고관사

010-3803-4043

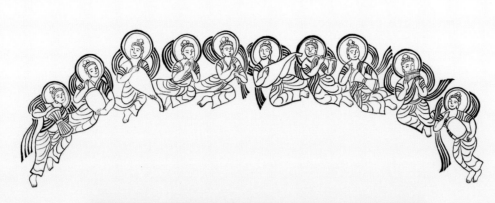

華嚴一乘法界圖

死涅槃常共和是 故界實寶殿窮坐
生意如出繁理益 故果實寶殿窮坐
便議賢海印三昧 正思大人境中事 利者嚴歸資以緣
覺雨普賢仁三然 器本實隨分陀際
時實生滿塵空眾 法佛不性餘境妙 不守自
心益別隔亂雜不 陽亂別成十方一 切塵中仍圓
鼓成別陽亂雜不 餘境妙不守自
十方一切塵中仍 圓初發心時便正
初成別陽亂雜不 餘非真極無名性
舍即念一念亦即 融知兩甚深絕一
中是劫即一如相 即無兩甚深絕一
塵無遠量無是卽 二智證切一來成
微量劫九世十世 相諸法不動本一
一一即多切一即 一中多切一中

書敬首頓 過 寬 日一月二 年四六五二紀佛

화엄일승법계도 / 백지 묵서 / 45×100cm

불설대보부모은중경 / 백지 묵서 · 주묵 / 119×26.5cm / 권자본

김 명 림

경기도 용인시 수지구 진산로 66번길 27
703동 903호 (풍덕천동, 진산마을 삼성래미안 7차)

010-8961-9365

· 뉴욕 플러싱 타운홀 초대 회원전 출품
· LA 한국문화원 초대 회원전 출품
· 세계서예전북비엔날레 사경전 초대
· 사경 초대 개인전 2회 (예술의 전당, 한국미술관)
· 서예문화대전 사경부문 초대작가, **현** _ 한국사경연구회 정예회원

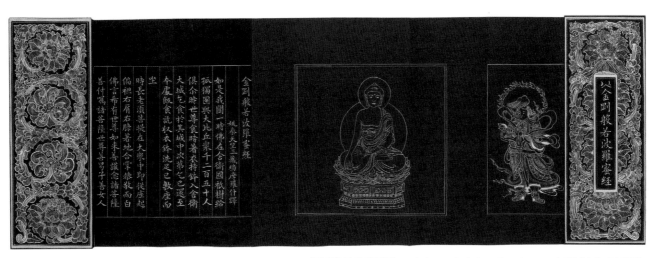

금강반야바라밀경 / 감지 금 · 은니 / 10.8×30.5cm / 절첩본 (* 74절면)

화엄경약찬게 / 금지 묵서 금·은니 / 250×12cm / 권자본

김 민 지

경기도 평택시 동삭동
센트럴자이@ 315동 2601호

010-7203-6666

· 화성서예문인화대전 초대작가
· 현대서예문인화대전 우수상
· 의정부국제서예대전 최우수상
· 통일서예미술대전 우수상
· **현** _ 한국사경연구회 정회원

관세음보살보문품 / 옻칠 묵서 금·은니 / 360×15.5cm / 권자본

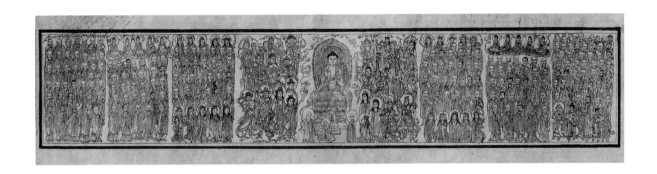

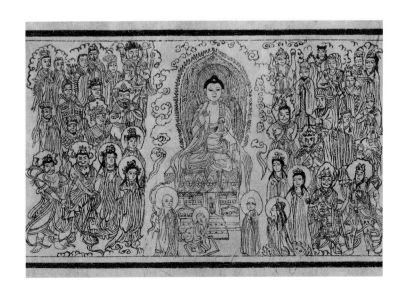

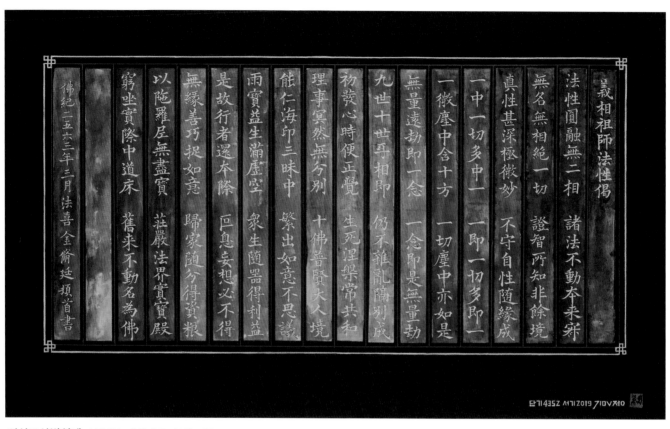

의상조사법성계 / 캔버스 혼합재료 / 53×33.5cm

김 수 정

서울시 송파구 올림픽로135
리센츠아파트 252동 1803호

010-7703-7926

· 홍익대 서양화과 졸업
· 사경개인전 1회 / 김수정초대전 (아리수갤러리 / 희수갤러리)
· 팔만대장경 전국예술대전 한글특선, 한문입선
· SCAF 롯데호텔 아트페어전 외 그룹전 단체전 다수
· **현 _** 한국사경연구회 정회원, 홍익여성화가협회

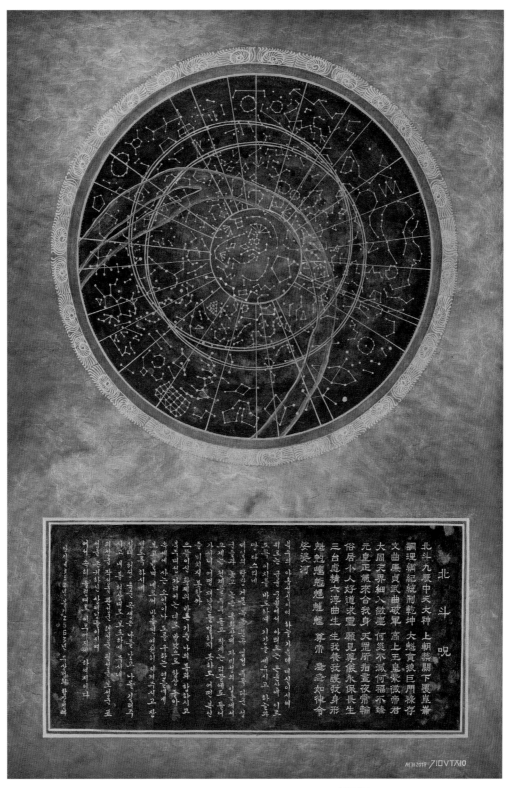

북두주 / 한지 혼합재료 / 61×91cm

願我速知一切法
願我早得智慧眼
願我速度一切眾
願我早得善方便
願我速乘般若船
願我早得越苦海
願我速得戒定道
願我早登圓寂山
願我速會無為舍
願我早同法性身

辛巳除夕 金英洙 恭書

천수경 중에서 십원문 (十願文) / 백지 묵서 / 46×30cm

김 영 수

서울시 중랑구 면목4동 298번지

· 도안사 9층석탑 사경 봉안
· 현 _ 한국사경연구회 정회원

010-5349-4634

觀世音菩薩不退金輪手眞言

若爲從今身至佛身菩提
心常不退者當於此手

옴 셔 나 미
唵 設 喇 弽
자 사 바 하
左 薩 縛 賀

願以此功德 普及於一切
我等與衆生 皆共成佛道
佛紀二五六三年 三月
金 英 洙 稽 首 謹 寫

관세음보살 42수진언 / 백지 묵서 / 21×30cm / 선장본 (* 46쪽)

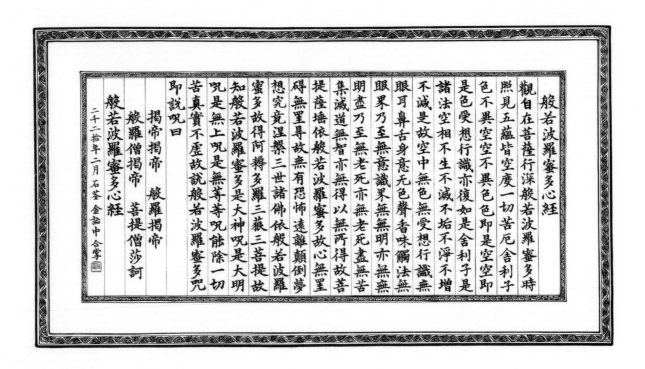

반야바라밀다심경 / 백지 묵서 / 55×27.3cm

김 이 중

서울시 종로구 자하문로 286
시아부암아이월 B동 202호

010-5256-7698

· 대구 계명대학교 서예학과 졸업
· 대전대학교 서예학과 석사
· 한국미술협회 회원
· 현 _ 한국사경연구회 정회원, 인사혁신처 근무

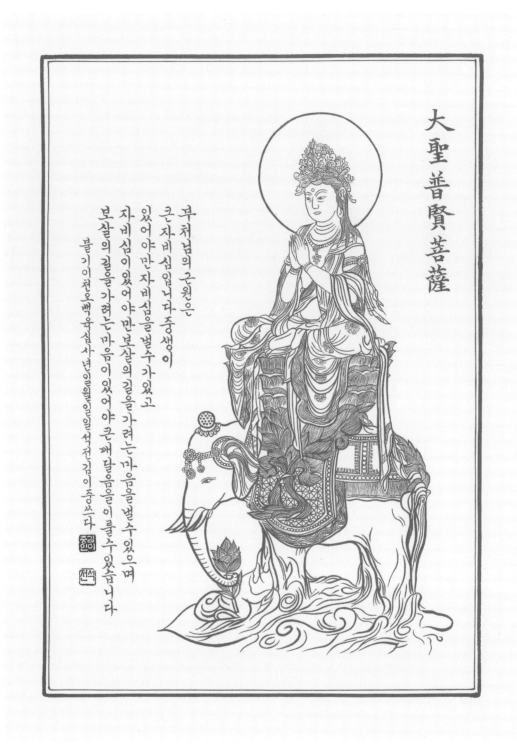

大聖普賢菩薩

부처님의 근원은
큰 자비심입니다 중생이
있어야만 자비심을 낼 수 있었고
자비심이 있어야만 보살의 길을 가려는
보살의 길을 가려는 마음이 있어야 큰 깨달음을 이룰 수 있으며
불기 이천오백육십사 년 일월일일 석전 김이중 쓰다

대성보현보살 / 백지 주묵 / 31×41cm

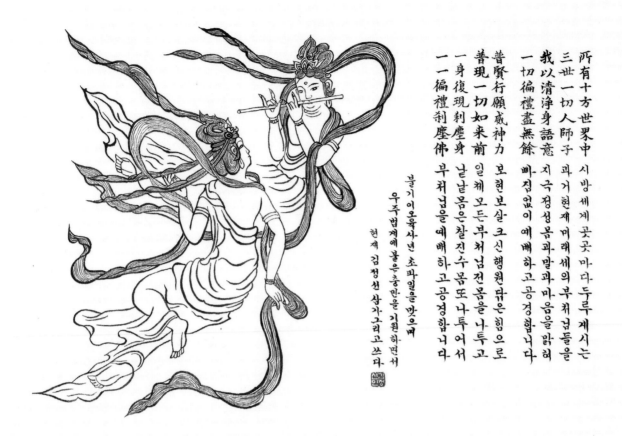

所有十方世界中 시방세계에 곳곳마다 두루 계시는
三世一切人師子 과거현재미래세의 부처님들을
我以清淨身語意 지극정성 몸과 말과 마음을 밝혀
一切徧禮盡無餘 빠짐없이 예배하고 공경합니다

普賢行願威神力 보현보살 그 신행원 닦은 힘으로
普現一切如來前 일체 모든 부처님 전 몸을 나투고
一身復現刹塵身 낱낱몸은 칠진수 몸 또 나투어서
一一徧禮刹塵佛 부처님을 예배하고 공경합니다

불기 이오육사년 초파일을 맞으며
우주법계에 불은충만을 기원하면서
현재 김정선 삼가 그리고 쓰다

비천도 보현행원품 게송구 / 백지 묵서 / 46×35cm

김정선

서울시 송파구 양재대로 1218
올림픽선수촌아파트 105동 802호

010-5267-2350

· 고려대학교 대학원 서예최고위과정 수료
· 대한민국서도대전 초대작가
· 갈물회 회원
· **현** _ 한국사경연구회 정회원

대방광불화엄경 용수보살약찬게
나무화장세계해 비로자나진법신
현재설법노사나 석가모니제여래
과거현재미래세 시방일체제대성
근본화엄전법륜 해인삼매세력고
보현보살제대중 집금강신신중신
족행신중도량신 주성신중주지신
주산신중주림신 주약신중주가신
주하신중주화신 주풍신중주공신
주방신중주야신 주주신중아수라
가루라왕긴나라 마후라가야차왕
제대용왕구반다 건달바왕월천자
일천자중도리천 야마천왕도솔천
화락천왕타화천 대범천왕광음천
변정천왕광과천 대자재왕불가설
보현문수대보살 법혜공덕금강당
금강장급금강혜 광염당급수미당
대덕성문사리자 급여비구해각등
우바새장우바이 선재동자선지식
문수사리최제일 덕운해운선주승
미가해탈여해당 비목구사선승열
자행동자선견주 자재주동자구족
명지거사법보계 보안장자무염족
대광안주선달녀 불동우바이편행
외도우바라화장 자재주동선견자
바수밀녀비슬지 거사관자재존자
정취보살여대천 안주지신바산바
연주야신보덕정 희목관찰중생신
보구중생묘덕신 적정음해주야신
수호일체주야신 개부수화주야신
대원정진력구호 묘덕원만구바녀
마야부인천주광 변우동자중예각
현승견고해탈장 묘월장자무승군
최적정바라문자 덕생동자유덕녀
미륵보살문수등 보현보살미진중
어차법회운집래 상수비로자나불
어련화장세계해 조화장엄대법륜
시방허공제세계 역부여시상설법
육육육사급여삼 일십일일역부일
세주묘엄여래상 보현삼매세계성
화장세계노사나 여래명호사성제
광명각품문명품 정행현수수미정
수미정상게찬품 보살십주범행품
발심공덕명법품 불승야마천궁품
야마천궁게찬품 십행품여무진장
불승도솔천궁품 도솔천궁게찬품
십회향급십지품 십정십통십인품
아승지품여수량 보살주처불부사
여래십신상해품 여래수호공덕품
보현행급여래출 이세간품입법계
시위십만게송경 삼십구품원만교
풍송차경신수지 초발심시변정각
안좌여시국토해 시명비로자나불

화엄경약찬게를 쓰다 김정헌 삼가씀

화엄경약찬게
백지 묵서 / 35×100cm

발심수행장

해동사문 원효술

[백지 주묵에 붓글씨(주묵)로 세로쓰기한 원효의 「발심수행장」 전문이 오른쪽에서 왼쪽으로 여러 단에 걸쳐 적혀 있다.]

발심수행장

불기 이오육일년 송년 김종송 합장

발심수행장 / 백지 주묵 / 76×90cm

김 종 송

경기도 남양주시 진건읍
진건우회로 120번길 39

010-9290-4386

· 뉴욕 플러싱 타운홀 초대회원전
· LA 한국문화원 초대회워전
· 서예문인화대전 준특선 및 입선
· 현 _ 한국사경연구회 특별회원

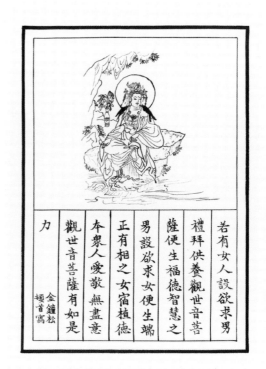

나무관세음보살 / 백지 묵서 · 주묵 / 38.5×27.5cm / 절첩본 (* 108절면)

발심수행장 / 백지 묵서 · 주묵 / 162×21.5cm / 권자본

모 정 자

경기도 안산시 단원구 고잔로 115번지
센트럴푸르지오아파트 104동 604호

010-5477-4609

· 뉴욕 플러싱 타운홀 초대 회원전 출품
· LA 한국문화원 초대 회원전 출품
· 서예문인화대전 은상
· 서예문화대전 특선
· **현** _ 한국사경연구회 특별회원

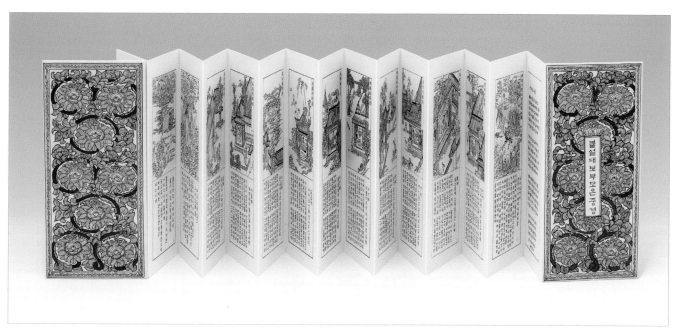

불설대보부모은중경 / 백지 묵서·주묵 / 16.5×35.5cm / 절첩본 (*12절면)

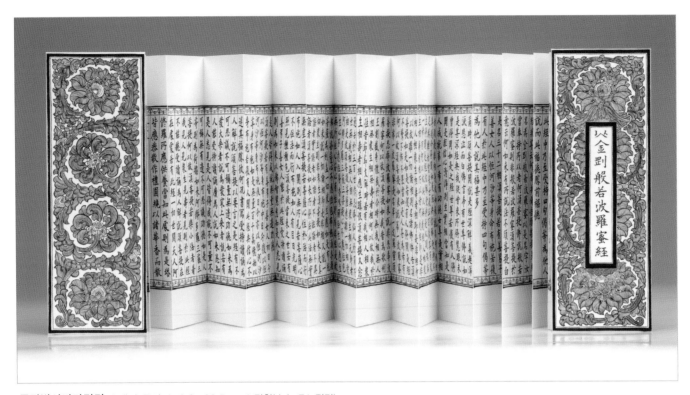

금강반야바라밀경 / 백지 묵서 / 10.8×30.5cm / 절첩본 (＊74 절면)

박 경 빈

서울시 서대문구 통일로
무악청구아파트 상가동 1층 101호

010-5447-8487

· 성균관대학교 유학대학원 졸업 (서예학, 동양미학 전공)
· 사경 개인전 4회, 부스전 2회
· 대한민국미술대전 (미협) 외 심사위원 역임
· 대한민국미술대전 (미협) 외 초대작가
· 한국미술협회 미술교육원 아카데미 사경 강사

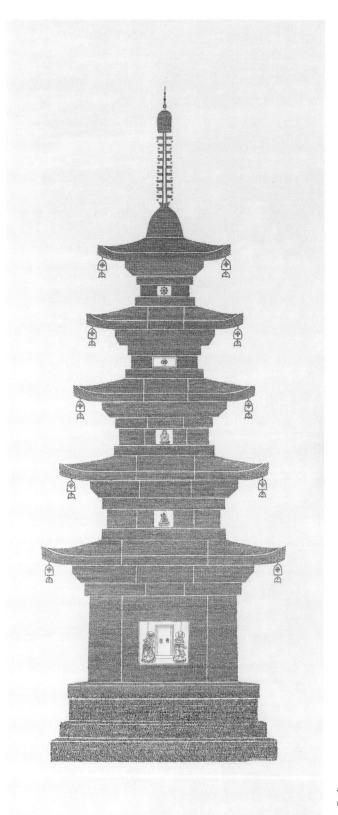

신묘장구대다라니 보탑도 (부여 정림사지 오층석탑)
백지 묵서 / 66×161cm

관세음보살 42수진언 / 백지 묵서 / 28×38cm / 절첩본 (* 46절면)

박 연 지

경기도 양평군 양평읍 양근강변길
58 (비원)

010-8782-3169

· 뉴욕 플러싱 타운홀 초대 회원전
· LA 한국문화원 초대 회원전
· 대한민국서예문화대전 특선
· 해동서예문인화대전 삼체상
· **현** _ 한국사경연구회 정회원

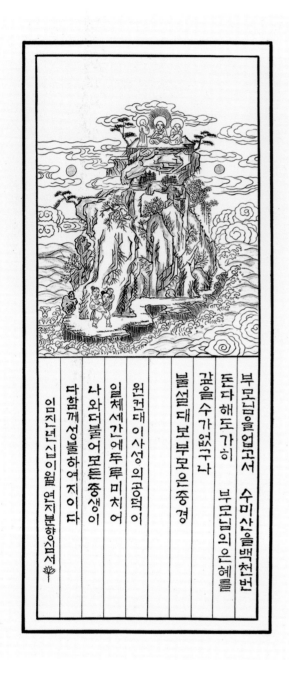

부모님을 업고서　수미산을 백천번

돈다해도 가히　부모님의 은혜를

갚을 수가 없구나

불설대보부모은중경

원컨대 이 사성의 공덕이

일체 세간에 두루 미치어

나와 더불어 모든 중생이

다함께 성불하여 지이다

임진년 시월 이월 연지 분향 〇〇하소서

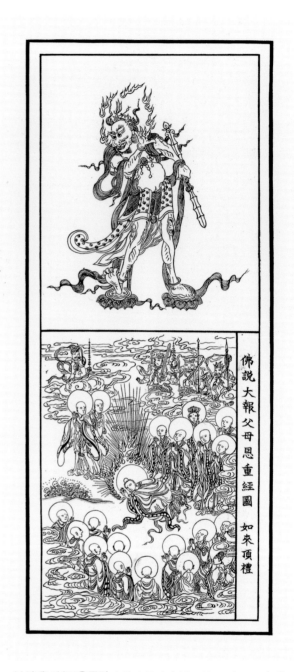

佛說大報父母恩重経圖　如來頂禮

불설대보부모은중경 / 백지 묵서 / 29×60cm / 12곡병 일부

반야바라밀다심경 / 감지 금니 / 59×35cm

방 태 석

전북 고창군 상하면 자룡길 43-3

010-2651-9082

· 팔만대장경 전국예술대전 특선
· 현 _ 한국사경연구회 정회원

佛說阿彌陀經

三藏法師鳩摩羅什詔譯

如是我聞。一時佛在舍衛國祇樹給孤獨園。與大比丘僧千二百五十人俱。皆是大阿羅漢。眾所知識。長老舍利弗。摩訶目犍連。摩訶迦葉。摩訶迦旃延。摩訶拘絺羅。離婆多。周利槃陀伽。難陀。阿難陀。羅睺羅。憍梵波提。賓頭盧頗羅墮。迦留陀夷。摩訶劫賓那。薄拘羅。阿㝹樓馱。如是等諸大弟子。并諸菩薩摩訶薩。文殊師利法王子。阿逸多菩薩。乾陀訶提菩薩。常精進菩薩。與如是等諸大菩薩。及釋提桓因等。無量諸天大眾俱。

爾時佛告長老舍利弗。從是西方過十萬億佛土。有世界名曰極樂。其土有佛。號阿彌陀。今現在說法。

舍利弗。彼土何故名為極樂。其國眾生。無有眾苦。但受諸樂。故名極樂。

又舍利弗。極樂國土。七重欄楯。七重羅網。七重行樹。皆是四寶。周匝圍繞。是故彼國名為極樂。

又舍利弗。極樂國土。有七寶池。八功德水。充滿其中。池底純以金沙布地。四邊階道。金銀琉璃玻瓈合成。上有樓閣。亦以金銀琉璃玻瓈硨磲赤珠碼碯而嚴飾之。池中蓮華大如車輪。青色青光。黃色黃光。赤色赤光。白色白光。微妙香潔。舍利弗。極樂國土。成就如是功德莊嚴。

又舍利弗。彼佛國土。常作天樂。黃金為地。晝夜六時。雨天曼陀羅華。其國眾生。常以清旦。各以衣裓盛眾妙華。供養他方十萬億佛。即以食時。還到本國。飯食經行。舍利弗。極樂國土。成就如是功德莊嚴。

復次舍利弗。彼國常有種種奇妙雜色之鳥。白鶴孔雀鸚鵡舍利迦陵頻伽共命之鳥。是諸眾鳥。晝夜六時。出和雅音。其音演暢五根五力七菩提分八聖道分如是等法。其土眾生。聞是音已。皆悉念佛念法念僧。

舍利弗。汝勿謂此鳥。實是罪報所生。所以者何。彼佛國土。無三惡道。舍利弗。其佛國土。尚無惡道之名。何況有實。是諸眾鳥。皆是阿彌陀佛。欲令法音宣流。變化所作。

舍利弗。彼佛國土。微風吹動。諸寶行樹。及寶羅網。出微妙音。譬如百千種樂。同時俱作。聞是音者。自然皆生念佛念法念僧之心。舍利弗。其佛國土。成就如是功德莊嚴。

舍利弗。於汝意云何。彼佛何故號阿彌陀。舍利弗。彼佛光明無量。照十方國。無所障礙。是故號為阿彌陀。

又舍利弗。彼佛壽命。及其人民。無量無邊阿僧祇劫。故名阿彌陀。舍利弗。阿彌陀佛成佛以來。於今十劫。

又舍利弗。彼佛有無量無邊聲聞弟子。皆阿羅漢。非是算數之所能知。諸菩薩眾亦復如是。舍利弗。彼佛國土。成就如是功德莊嚴。

又舍利弗。極樂國土。眾生生者。皆是阿鞞跋致。其中多有一生補處。其數甚多。非是算數所能知之。但可以無量無邊阿僧祇說。

舍利弗。眾生聞者。應當發願。願生彼國。所以者何。得與如是諸上善人俱會一處。

舍利弗。不可以少善根福德因緣。得生彼國。舍利弗。若有善男子善女人。聞說阿彌陀佛。執持名號。若一日。若二日。若三日。若四日。若五日。若六日。若七日。一心不亂。其人臨命終時。阿彌陀佛。與諸聖眾。現在其前。是人終時。心不顛倒。即得往生阿彌陀佛極樂國土。

舍利弗。我見是利。故說此言。若有眾生。聞是說者。應當發願。生彼國土。

舍利弗。如我今者。讚歎阿彌陀佛不可思議功德之利。東方亦有阿閦鞞佛。須彌相佛。大須彌佛。須彌光佛。妙音佛。如是等恒河沙數諸佛。各於其國。出廣長舌相。遍覆三千大千世界。說誠實言。汝等眾生。當信是稱讚不可思議功德一切諸佛所護念經。

舍利弗。南方世界。有日月燈佛。名聞光佛。大焰肩佛。須彌燈佛。無量精進佛。如是等恒河沙數諸佛。各於其國。出廣長舌相。遍覆三千大千世界。說誠實言。汝等眾生。當信是稱讚不可思議功德一切諸佛所護念經。

舍利弗。西方世界。有無量壽佛。無量相佛。無量幢佛。大光佛。大明佛。寶相佛。淨光佛。如是等恒河沙數諸佛。各於其國。出廣長舌相。遍覆三千大千世界。說誠實言。汝等眾生。當信是稱讚不可思議功德一切諸佛所護念經。

舍利弗。北方世界。有焰肩佛。最勝音佛。難沮佛。日生佛。網明佛。如是等恒河沙數諸佛。各於其國。出廣長舌相。遍覆三千大千世界。說誠實言。汝等眾生。當信是稱讚不可思議功德一切諸佛所護念經。

舍利弗。下方世界。有師子佛。名聞佛。名光佛。達摩佛。法幢佛。持法佛。如是等恒河沙數諸佛。各於其國。出廣長舌相。遍覆三千大千世界。說誠實言。汝等眾生。當信是稱讚不可思議功德一切諸佛所護念經。

舍利弗。上方世界。有梵音佛。宿王佛。香上佛。香光佛。大焰肩佛。雜色寶華嚴身佛。娑羅樹王佛。寶華德佛。見一切義佛。如須彌山佛。如是等恒河沙數諸佛。各於其國。出廣長舌相。遍覆三千大千世界。說誠實言。汝等眾生。當信是稱讚不可思議功德一切諸佛所護念經。

舍利弗。於汝意云何。何故名為一切諸佛所護念經。舍利弗。若有善男子善女人。聞是經受持者。及聞諸佛名者。是諸善男子善女人。皆為一切諸佛之所護念。皆得不退轉於阿耨多羅三藐三菩提。是故舍利弗。汝等皆當信受我語。及諸佛所說。

舍利弗。若有人已發願。今發願。當發願。欲生阿彌陀佛國者。是諸人等。皆得不退轉於阿耨多羅三藐三菩提。於彼國土。若已生。若今生。若當生。是故舍利弗。諸善男子善女人。若有信者。應當發願。生彼國土。

舍利弗。如我今者。稱讚諸佛不可思議功德。彼諸佛等。亦稱讚我不可思議功德。而作是言。釋迦牟尼佛。能為甚難希有之事。能於娑婆國土。五濁惡世。劫濁見濁煩惱濁眾生濁命濁中。得阿耨多羅三藐三菩提。為諸眾生。說是一切世間難信之法。

舍利弗。當知我於五濁惡世。行此難事。得阿耨多羅三藐三菩提。為一切世間。說此難信之法。是為甚難。

佛說此經已。舍利弗。及諸比丘。一切世間天人阿修羅等。聞佛所說。歡喜信受。作禮而去。

佛說阿彌陀經

南無阿彌多婆夜。哆他伽哆夜。哆地夜他。阿彌利都婆毘。阿彌利哆。悉耽婆毘。阿彌唎哆。毘迦蘭帝。阿彌唎哆。毘迦蘭多。伽彌膩。伽伽那。枳多迦隸。娑婆訶。

佛紀二五六二年崇新序永錫

불설아미타경 / 백지 묵서 / 61×86cm

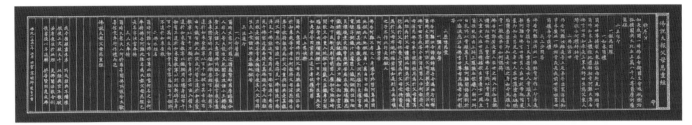

불설대보부모은중경 / 홍지 은니 / 450×33.5cm / 권자본

송 명 숙

서울 성북구 화랑로 18자길24
(상월곡동)

010-6624-2218

· 연세대학교 사회교육원 (서예, 사경지도자과정 이수)
· 개인전 1회 (예술의전당 서예박물관)
· 서예문인화대전 전통사경부문 최우수상
· 세계서예비엔날레 사경전 초대작가
· 한국사경연구회 정예회원, 회원전 다수

무구정광대다라니경 / 백지 묵서 / 825×28.55cm / 권자본

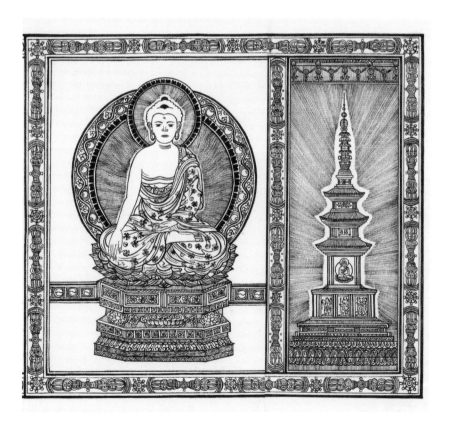

광명진언 / 백지 주묵 / 25×25cm

송 정 민

서울시 구로구 오류로 30, 102동 105호
(오류동, 천왕연지타운 1단지)

010-7578-7630

· 뉴욕 플러싱 타운홀 초대 회원전 출품
· LA 한국문화원 초대 회원전 출품
· 양평 여래사 군법당 복장 사경 봉안
· 진관사 복장 사경 봉안
· 현 _ 한국사경연구회 정회원

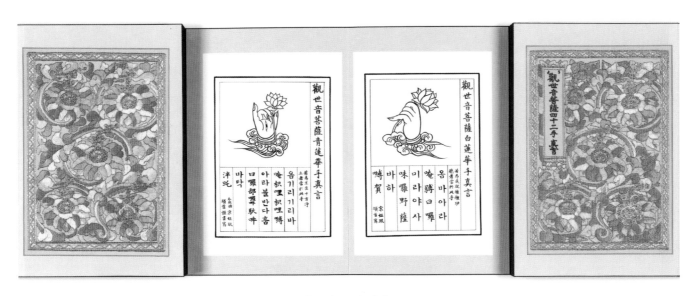

관세음보살 42수진언 / 백지 묵서 본견 금사 인견사 / 30×38cm / 절첩본 (＊ 46절면)

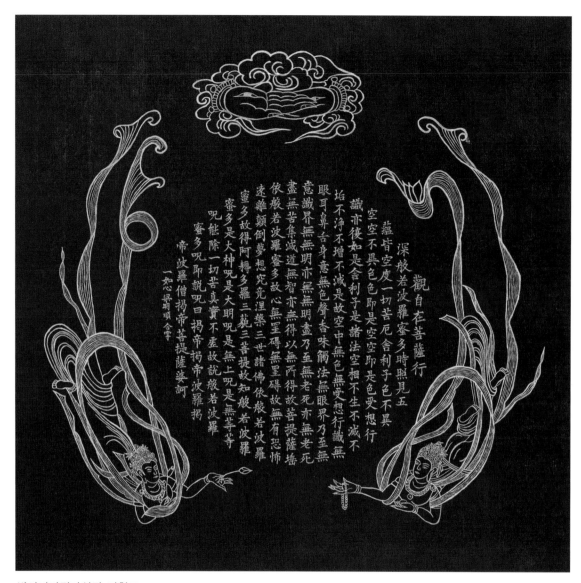

반야바라밀다심경 비천도 / 감지 금 · 은니 / 40×40cm

양명순

서울시 강서구 까치산로 4나길 39
하이트맨션 202호

010-9110-0383

· 대한민국불교미술대전 입선
· 서예문화대전 특선, 입선
· 대한민국서예문인화대전 특선, 동상
· 대한민국해동서예문인화대전 입선
· 현 _ 한국사경연구회 정회원

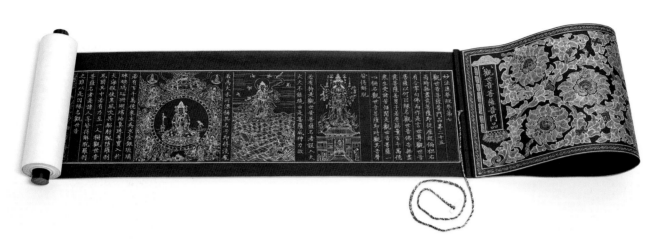

관세음보살보문품 / 감지 금·은니 / 730×16.5cm / 권자본

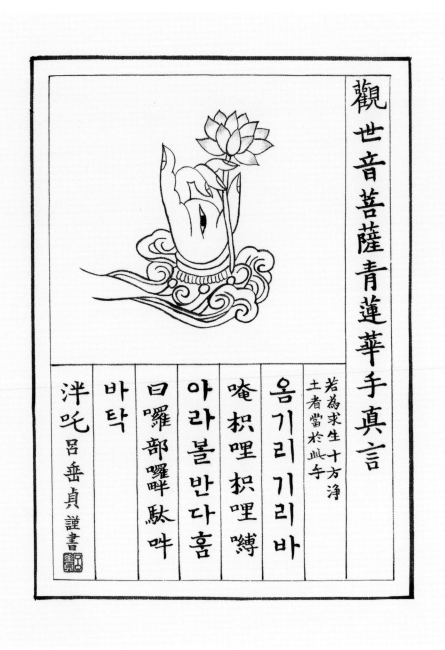

관세음보살 청련화수진언 / 백지 묵서 / 25×33cm

여 수 정

서울시 영등포구 도신로 220-19

010-7239-3828

· 홍익대학교 아동미술학과 졸업
· 현 _ 한국사경연구회 정회원

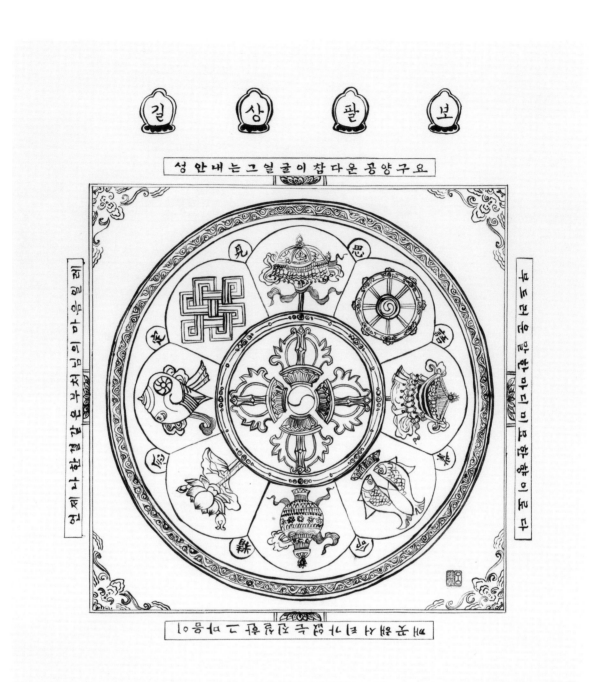

길상팔보 / 백지 묵서 / 35×39cm

증도가 / 감지 은니 / 320×34cm / 권자본

용 운 스 님

충북 증평군 송산로 4길 14,
302동 805호

010-9301-8761

· 대한민국서예대전 입선
· 전남미술대전 특선, 입선
· 순천미술대전 우수상 외 특선, 입선
· 추사서예대상전 삼체상
· 현 _ 한국사경연구회 정회원

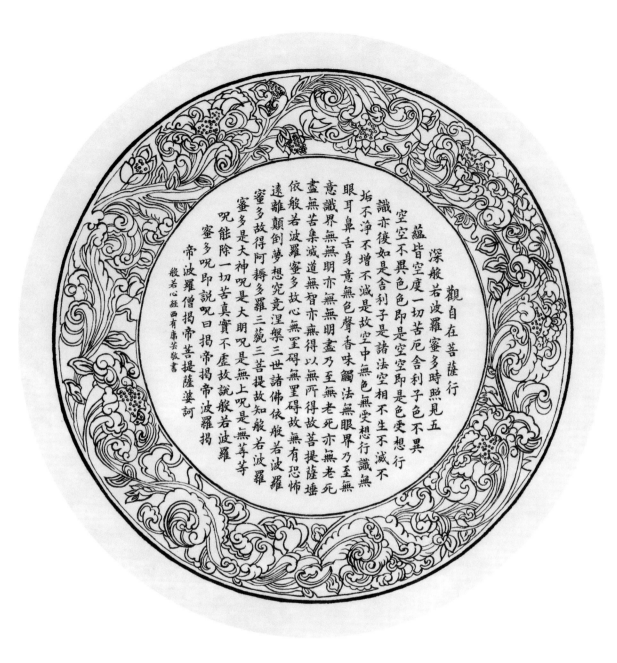

반야바라밀다심경 / 한지 묵서 / 50×50cm

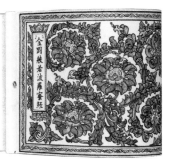

금강반야바라밀경 / 백지 묵서 / 384×15cm / 권자본

윤 경 남

경기도 김포시 청송로 20, 212동 1504호
(장기동, 청송마을 현대아파트)

010-3744-9794

· 사경 초대 개인전 2회 (한국미술관, M미술관)
· 뉴욕 플러싱 타운홀 초대 회원전 출품
· LA 한국문화원 초대 회원전 출품
· 서예문화대전 사경부문 초대작가
· 현 _ 한국사경연구회 정예회원

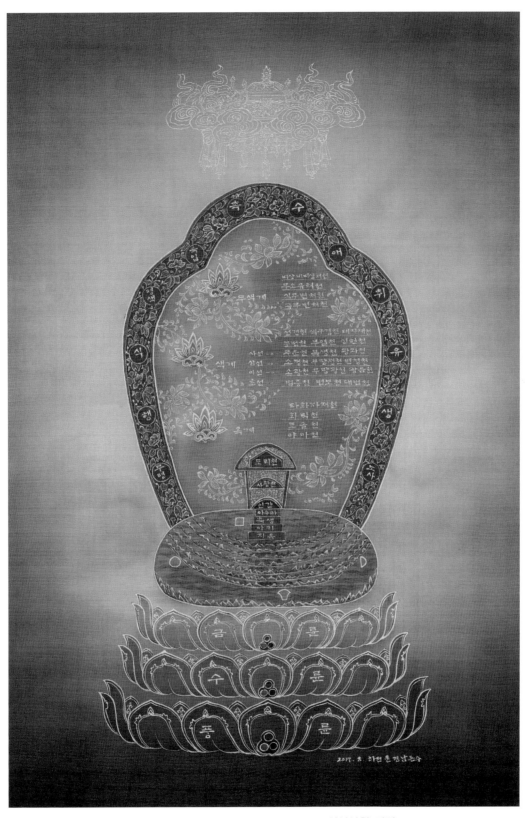

삼십삼천 장엄도 / 견본채색 / 35×56cm

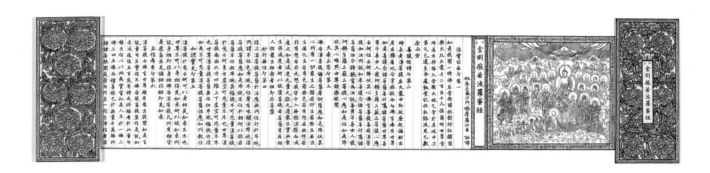

금강반야바라밀경 / 백지 묵서 / 10.8×35cm / 절첩본 (* 74절면)

이 강 희

경기도 하남시 미사강변대로 95, 111동 2701호
(풍산동, 미사강변 센트럴자이)

010-5600-9860

· 대한민국서예문인화대전 금상
· 서예문인화대전 입선 및 준특선
· **현** _ 한국사경연구회 특별회원

묘법연화경 변상도
백지 묵서 / 42×27.8cm
절첩본 (* 7절면)

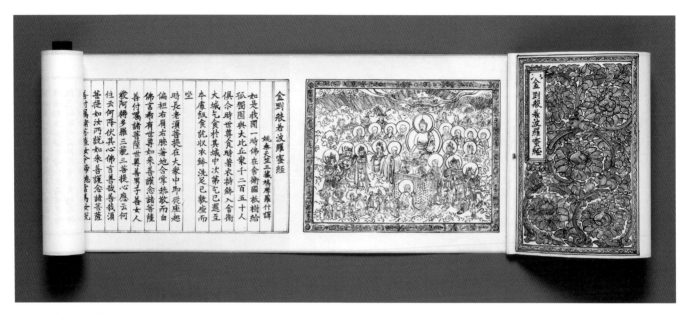

금강반야바라밀경 / 백지 묵서 / 768×27cm / 권자본

이 경 자

경기도 용인시 수지구 수지로
113번길 15

010-2244-5577

· 동국대학교 불교대학원 수료
· 사경 개인전 1회
· 사경 단체전 15회
· 서예문화대전 사경부문 초대작가
· LA 한국문화원 초대 회원전 출품

팔정도 / 감지 금니·주묵 / 32×32cm

금강반야바라밀경 / 백지 묵서 / 70×120cm

이 계 희

경기도 김포시 고촌읍 신곡로 3번길
34-16 강변마을 동일하이빌 304동
301호

010-2619-6014

· 뉴욕 플러싱 타운홀 초대 회원전 출품
· LA 한국문화원 초대 회원전 출품
· 세계서법문화예술대전 우수상 및 초대작가
· 서예문인화대전 초대작가, 신사임당이율곡서예대전 초대작가
· 현 _ 한국사경연구회 정회원

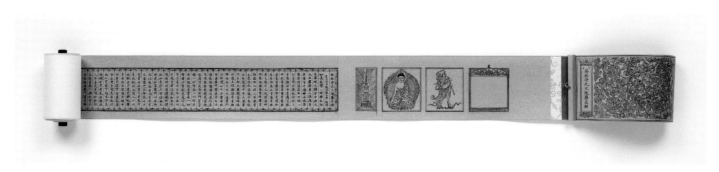

무구정광대다라니경 / 금지 묵서 / 600×9cm / 권자본

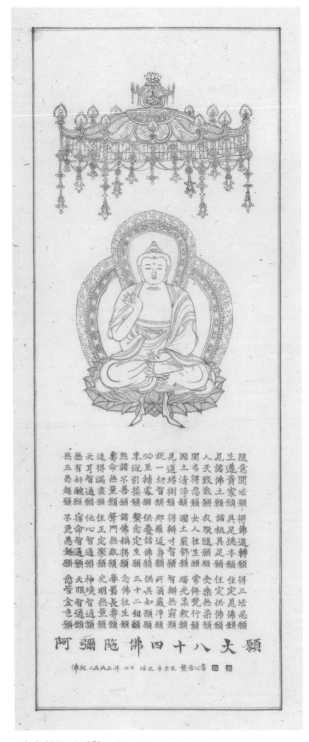

아미타불 48대원 / 상지 주묵 / 40×99cm

이 규 선

경기도 이천시 어재연로 10번길 6

010-2262-2236

· 세계서법문화예술대전 초대작가
· 대한민국서예대전 입선
· 사경 개인전 (붓다의 말씀전)
· 해피붓다전 (조계사)
· 현 _ 한국사경연구회 정회원

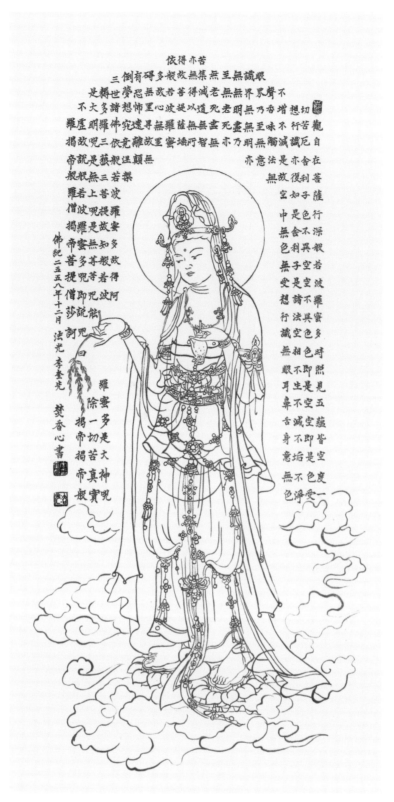

반야바라밀다심경 / 백지 경면주사 / 35×70cm

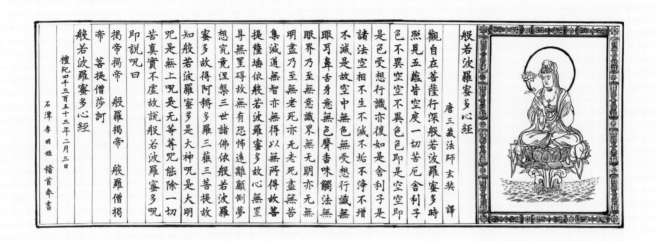

반야바라밀다심경 / 백지 묵서 / 74×29cm

이 명 희

인천광역시 부평구 갈산동
주공아파트 1차 108동 606호

010-3224-1832

- 인천시 서예협회 특선, 입선
- 인천시 미술협회 특선
- 계양구문화원 특선, 입선
- 공림사, 수리사, 불복장 사경봉안
- **현** _ 한국사경연구회 정회원

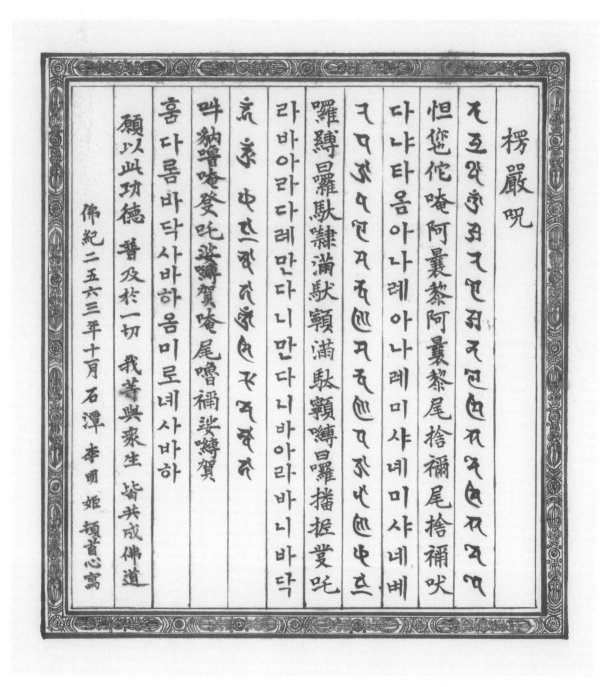

楞嚴呪

恒您佗唵阿曩隸阿曩隸尾捨禰尾捨禰吠

다냐타옴아나례아나례미샤녜미샤녜베

囉縛曩馱隸滿馱隸滿馱隸囉播捉噯吒

라바아라다례만다니만다니바아라바니바닥

吽豼嚕唵發吒娑縛賀唵尾嚕福娑縛賀

훔다룸바닥사바하옴미로녜사바하

願以此功德 普及於一切 我等與衆生 皆共成佛道

佛紀二五六三年十月 石潭 李明姬 頓首心寫

능엄주 / 백지 경면주사 / 35×40cm

관세음보살보문품 / 백견 주묵 / 475×11cm / 권지본

이 순 래

서울시 서초구 동광로 32길 7 101동 203호
(반포동, 삼창골든빌리지)

010-5067-5156

· NY 플러싱타운홀 초대회원전 출품 (2012)
· 제9회 서예문인화대전 준특선 (2012)
· LA 한국문화원 초대회원전 출품 (2014)
· 제14회 서예문인화대전 특선 (2016)
· 복장 사경 불사 (화엄사, 법주사 외 65사)

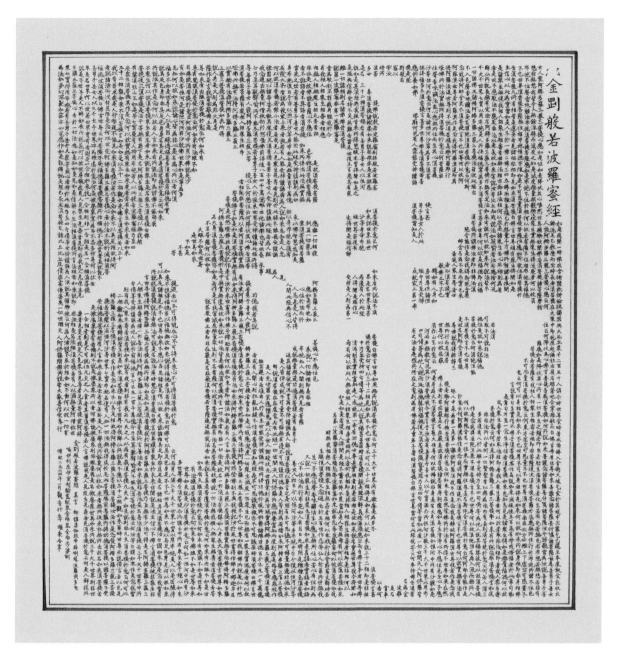

금강반야바라밀경 / 금지 묵서 / 53×60cm

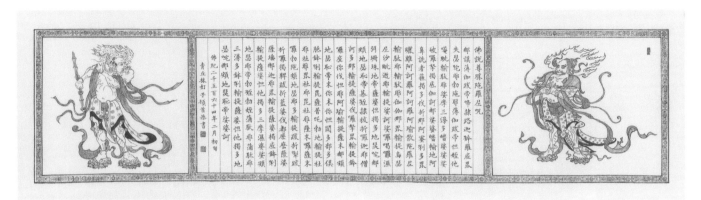

불설존승다라니주 / 백지 주묵 / 118×32cm

임 정 자

경기도 용인시 기흥구 중동 초당마을
코아루아파트 5002동 2001호

010-3107-0039

· 초정 권창륜 선생님 사사 (서예)
· 대한민국서예대전 입선 3회
· 신사임당 휘호대회 차상
· 서울시 여성휘호대회 장원
· 현 _ 한국사경연구회 정회원

천수경 / 상지 주묵 / 360×27.5cm / 권자본

반야바라밀다심경 / 홍지 은니 / 57×33cm

장경옥

경기도 군포시 금당로 17번길 9,
108동 403호

010-5496-3521

· 해인사 성보박물관 초청전 출품
· 제20회 영남미술대전 입선
· 현 _ 한국사경연구회 정회원

관세음보살 42수진언 / 백지 묵서 / 27×36cm / 선장본 (* 46쪽)

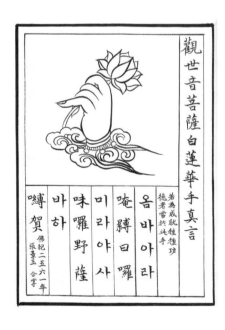

觀世音菩薩白蓮華手真言

若爲成就種種功
德者當於此手

옴 바 아 라

唵 嚩 日 囉

미 라 야 사

味 囉 野 薩

바 하

嚩 賀

佛紀二五六一年
張景玉 合掌

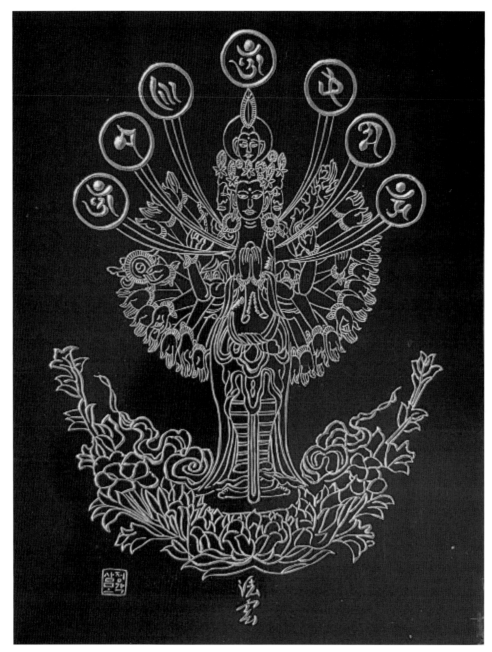

옴마니반메훔 / 35×45cm / 서각

정 삼 모

경남 합천군 야로면 석사길 7

010-4260-4560

· 대한민국 미술대상전 국회의장상
· 문화체육부 장관상
· 국제미술협회 동경공모전 수상
· **현 _** 한국사경연구회 정회원, 국제미술협회원

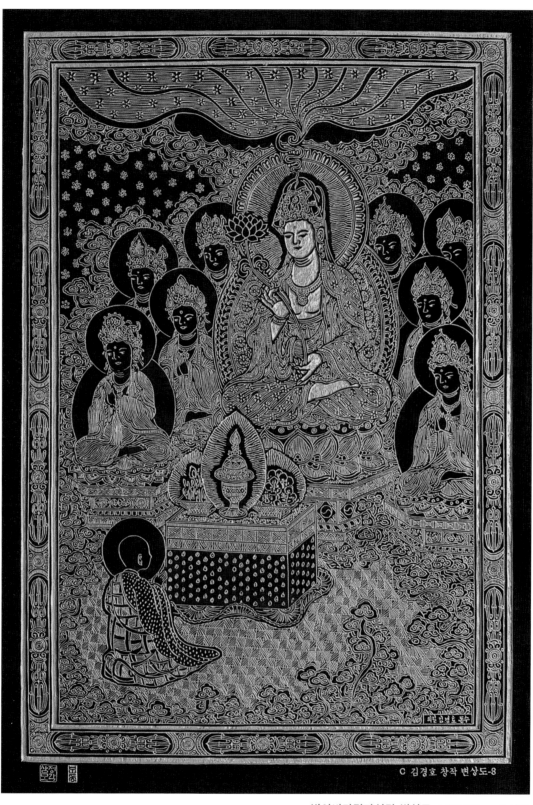

반야바라밀다심경 변상도 / 60×80cm / 서각

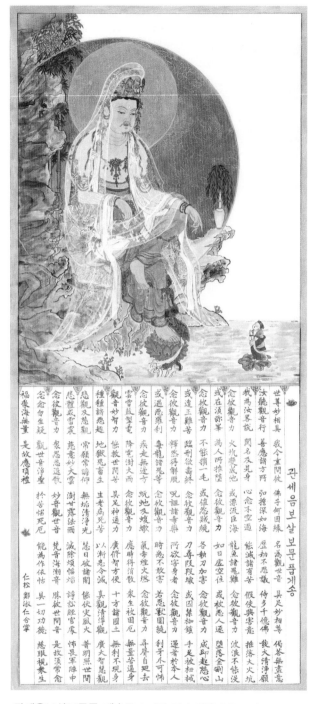

관세음보살보문품 게송구 / 비단 금니 채색 / 35×79cm

정 숙 인

경기도 김포시 장기동 태장로 846
한강센트럴 자이2차 207동 503호

010-7625-6936

· 불교미술대전 특선 외
· 전승공예대전 입선
· 서예문화대전 특선 외
· 5.18휘호대회 특선
· 현 _ 한국사경연구회 정회원

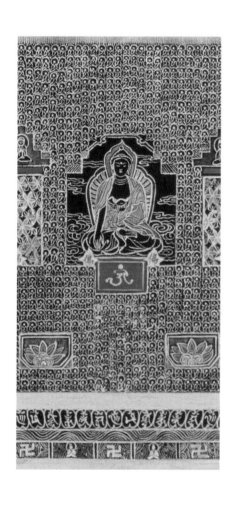

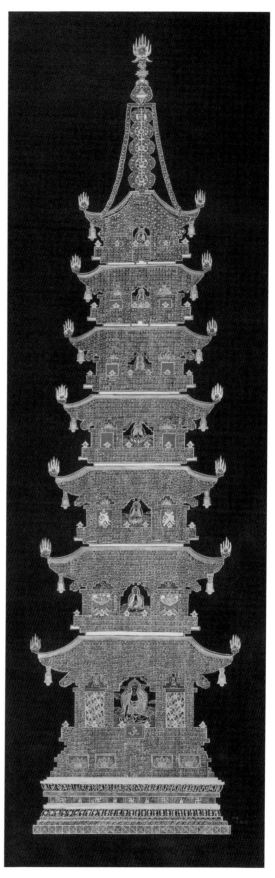

삼천불 보탑도 / 비단염색 금니 채색 / 60×180cm

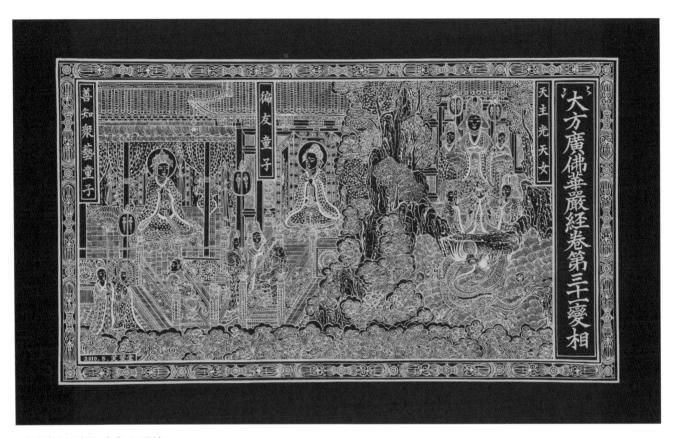

대방광불화엄경 권제32 변상 / 감지 금니 / 95×64cm

정 향 자

광주광역시 서구 화운로 175번길 15
화정동현대아파트 106동 910호
난원사경연구원

010-4329-3581

· 한국예술문화명인, 불교문화, 감지금니사경 (고문, 집행위원)
· 원광대학교 대학원 한국문화학과 회화문화재보존수복학 문학박사
· 대한민국불교미술대전 특선, 장려상. 전승공예대전 특선 2회
· 개인전. 난원 정향자 사경전 (7회)
· 한국미술협회 회원, 한국사경연구 정예회원, 난원사경연구원 원장

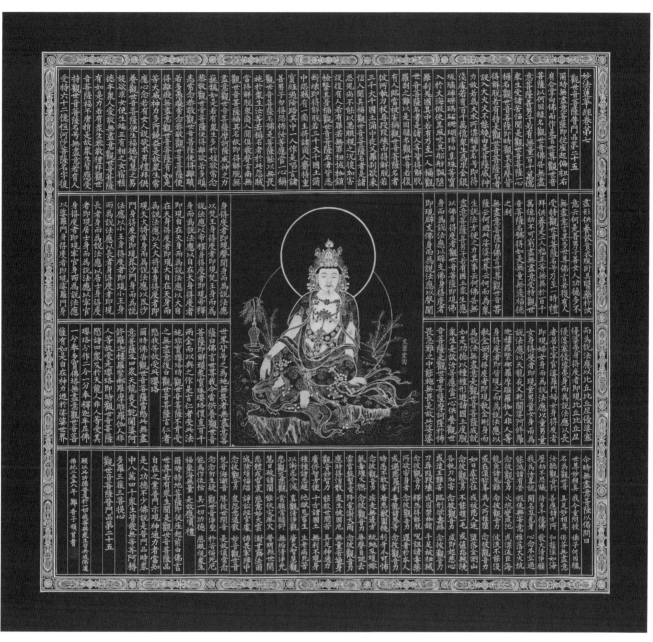

관세음보살보문품 / 감지 금니 석채 녹교 / 100×95cm

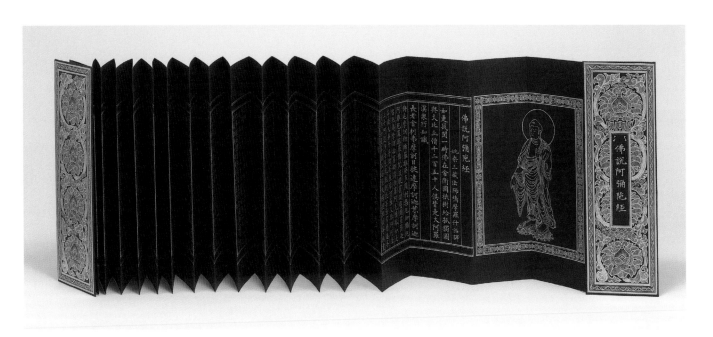

불설아미타경 / 감지 금 · 은니 / 10.9×28.5cm / 절첩본 (* 32절면)

조 미 영

전북 완주군 용진읍 목효로 42-18

010-3047-3977

· 전통사경 기능계승자 (노동부 산업인력공단)
· 원광대학교 서예학과 박사 졸업 (서예학박사)
· 원광대학교 출강, 한국사경연구회 학술이사
· 세계서예전북비엔날레 사경전 초대
· 원광대학교 서예문화연구소 연구위원

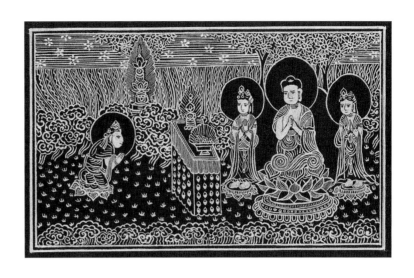

문수최상승무생계법 / 감지 금·은니 / 131×8.8cm / 절첩본 (＊18절면)

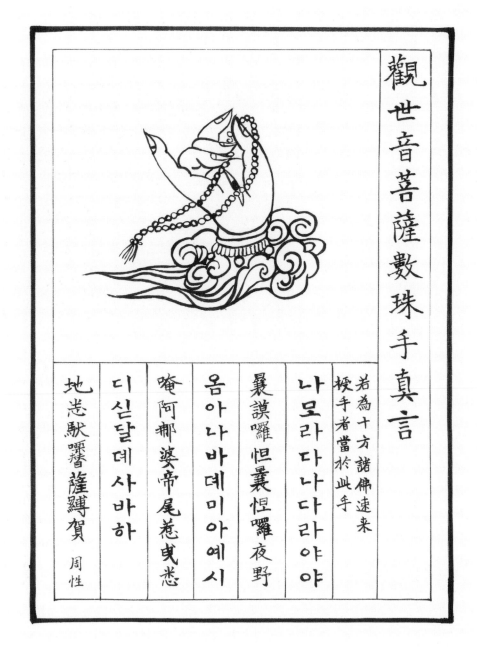

觀世音菩薩數珠手眞言

若爲十方諸佛速來
授手者當於此手

나모라 다나다 라야야

曩謨囉 怛曩怛囉夜野

옴 아나바데미아예시

唵 阿㗚婆帝尾惹曳悉

디신달데사바하

地瑟𠿒𡄗 薩嚩賀 周性

관세음보살 수주수진언 / 백지 묵서 / 27×38cm

주 성 스 님

경기도 부천시 성주로 74-6 3층 · 현 _ 한국사경연구회 정회원

010-5349-8275

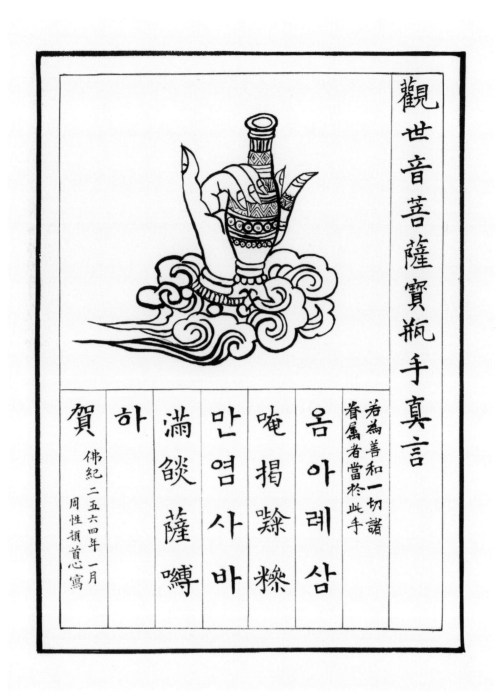

觀世音菩薩寶瓶手真言

若為善和一切諸
眷屬者當於此手

옴 아례 삼

唵 揭嚟 糝

만염 사바

滿燄 薩嚩

하

賀

佛紀 二五六四年 一月
周性頑首心寫

관세음보살 보병수진언 / 백지 묵서 / 27×38cm

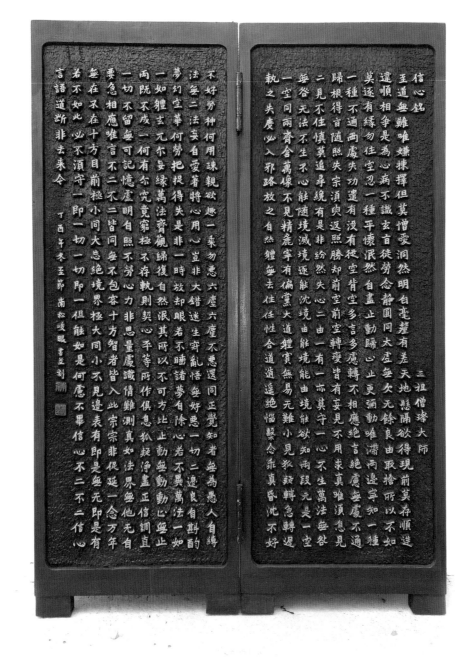

신심명 / 목판 먹물도장 금니 / 40×100cm×2ea / 가리개, 서각

준 안 스 님

제주도 서귀포시 도순동 1158-1
천운사

010-3621-5539

· 대한민국미술대전 (미협) 서각 2회 입선
· 원담미술대전 특선
· 광주미술대전, 전승공예대전 입선
· 전남미술대전, 5.18미술대전 입선
· 현 _ 한국사경연구회 정회원

보협인다라니경 / 백지 금 · 은니 / 820×16cm / 권자본

최 애 숙

경기도 부천시 소사구 심곡로 34번길
38-41, 302호 (송내동, 정든마을)

010-3361-2107

· LA 한국문화원 초대 회원전 출품
· 서예문화대전 입선 2회
· 대한민국서예문인화대전 입선
· **현 _** 한국사경연구회 정회원

楞嚴呪

다나타 옴 아나례 아나례 미샤네 미샤네

怛姪佗 唵 阿曩㘑 阿曩㘑 尾捨禰 尾捨禰

라바아라다례 만다니 만다니 바아라바니 바닥

羅縛曰羅馱㘑 滿馱㘑 滿馱㘑 縛曰羅搲搋尾吒

훔 브룸 바닥

吽 虎嚕 癹吒

娑縛賀 唵 尾嚕補 娑縛賀

훔 다룸 바닥 사바하 옴 미로녜 사바하

願以此功德　普及扵一切　我等與衆生　皆共成佛道

佛紀二五五九年　金輪月　崔愛淑　頓首心寫

능엄주 / 백지 주묵 / 35×32cm

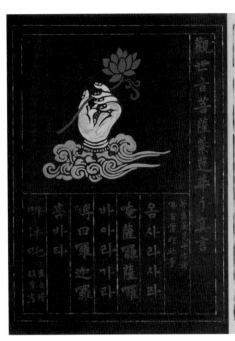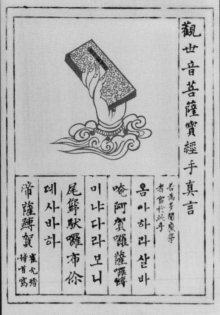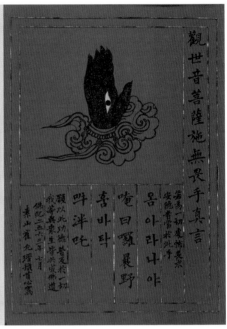

관세음보살 42수진언 / 옻칠 / 23×32cm / (* 3절면)

최 윤 진

서울시 강남구 역삼로 451 301호

010-7733-9186

· 개인전 _ 색칠전(無始無終) DURU ART SPACE (2019),
　　　　　BAZAAR ART FAIR IN JAKARTA (2016) 외 다수
· 그룹전 _ 한국옻칠화협회전, 전북비엔날레대상 초대전
· 현 _ 대한민국서예대전, 전북비엔날레 초대작가
　　　한국옻칠협회 회원, 한국사경연구회 정회원

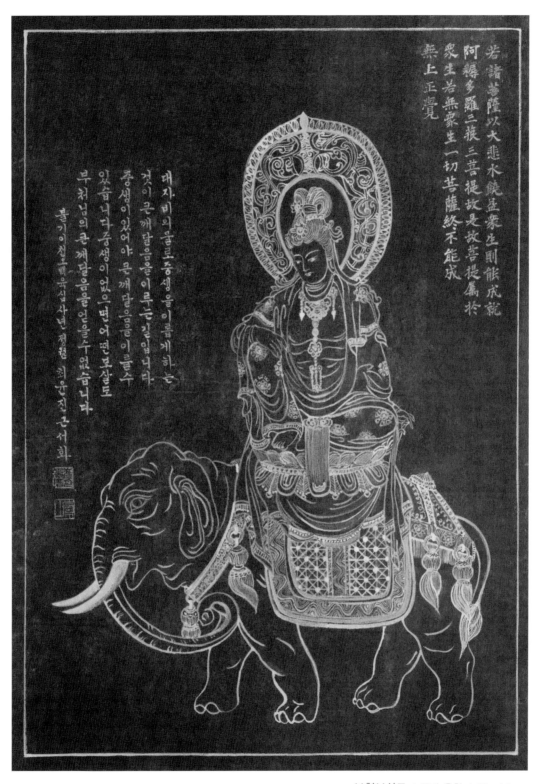

若諸菩薩以大悲水饒益衆生則能成就
阿耨多羅三藐三菩提故是故菩提屬於
衆生若無衆生一切菩薩終不能成
無上正覺

대지비의물로중생을이롭게하는
것이큰깨달음을이루는길입니다
중생이있어야큰깨달음을이룰수
있습니다중생이없으면보살도
부처님의큰깨달음을얻을수없습니다

불기이천사백육십사년정월최운진근서화

보현보살도 / 목태 옻칠 / 30×44cm

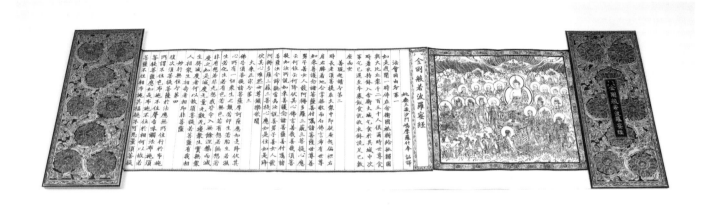

금강반야바라밀경 / 백지 묵서 금·은니 / 10.8×35cm / 절첩본 (* 74절면)

최 현 자

경기도 고양시 덕양구 오부자길로 15
지축역 한림풀에버 108동 1801호

010-6215-8228

· 뉴욕 플러싱 타운홀 초대 회원전 출품
· 서예문화대전 특선
· 서예문인화대전 특선
· 해동문화대전 특선
· **현** _ 한국사경연구회 정회원

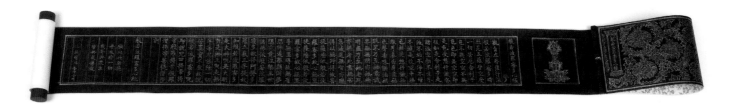

반야반야밀다심경 / 감지금 · 은니 / 95×11.5cm / 권자본

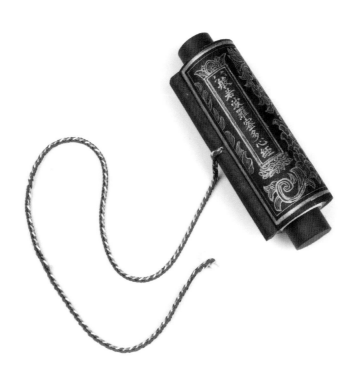

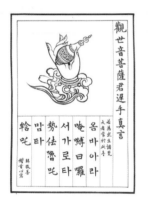

관세음보살 42수진언 / 백지 묵서 / 29×39cm / 절첩본 (* 46절면)

한 경 선

울산시 남구 팔등로 15번지 가슬서예

010-6383-3168

· 개인전 1회
· 대한민국미술대전 초대작가, 심사위원 역임
· 울산미술대전 운영, 심사위원 역임
· 현대서예문인화대전 운영, 심사위원 역임
· 현 _ 가슬서예, 가슬사경연구원 운영

마하반야바라밀다심경

관자재보살이깊은반야바라밀다를행할때오온이공한것을비추어보고온갖고통에서건지느니라사리자여색이공과다르지않고공이색과다르지않으며색이곧공이요공이곧색이니수상행식도그러하여나지도멸하지도않으며더럽지도깨끗하지도않으며늘지도줄지도않느니라그러므로공가운데는색이없고수상행식도없으며안이비설신의도없고색성향미촉법도없으며눈의경계도의식의경계까지도없고무명도무명이다함까지도없으며늙고죽음도늙고죽음이다함까지도없고고집멸도도없으며지혜도얻음도없느니라얻을것이없는까닭에보살은반야바라밀다를의지하므로마음의걸림이없고걸림이없으므로두려움이없어서뒤바뀐헛된생각을멀리떠나완전한열반에들어가며삼세의모든부처님도반야바라밀다를의지하므로최상의깨달음을얻느니라반야바라밀다는가장신비하고밝은주문이며위없는주문이며무엇과도견줄수없는주문이니온갖괴로움을없애고진실하여허망하지않음을알지니라이제반야바라밀다주를말하리라아제아제바라아제바라승아제모지사바하

우리말반야심경을가슴한켠에담은경선두손모아

마하반야바라밀다심경 / 백지 묵서 / 32×100cm

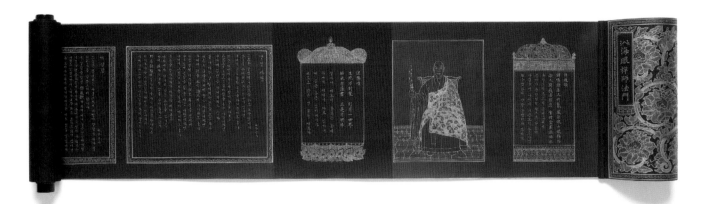

해안선사법문 / 감지 백금니 · 금니 / 530×22cm / 권자본

행오스님

서울시 성북구 아리랑로 12길
23-5, 길상암 (돈암동)

010-3868-4336

· 사경 개인전 3회 (예술의전당, 미술세계, 아라아트)
· 서예문화대전, 서예문인화대전 사경부문 심사
· 세계서예전북비엔날레 사경전 초대 (2011, 2013)
· 불상 복장 봉안 (대구 동화사, 진관사 외 8곳)
· 불교 TV 문화센터 서예강사 역임
· 현 _ 한국사경연구회 회장, 길상암 사경법회 지도

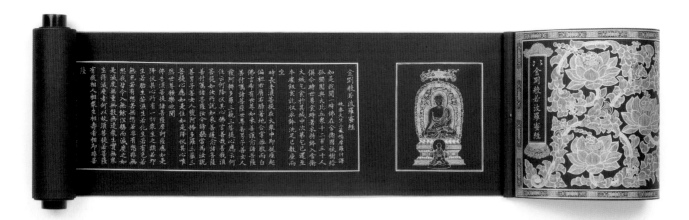

금강반야바라밀경 / 감지 백금니 · 금니 / 622×22cm / 권자본

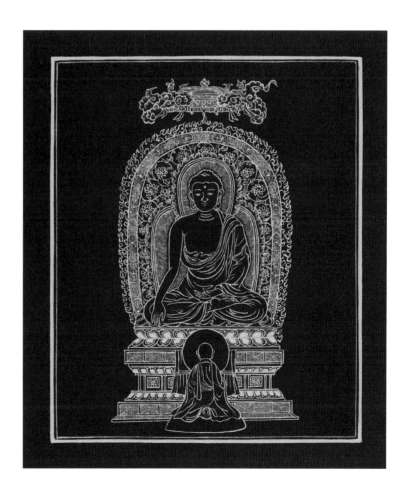

약사경 (약사유리광여래칠불본원공덕경) / 백지 묵서 / 2,039×34cm / 권자본

…들음을 하게 되었、

…고 잘 생각하여라 마땅히、

…여 말하리라 문수보살은 여쭈었、

옵건대 말씀하여 주옵소서 저희들、

…싶어 하옵나다 부처님께서는 문수보、

에게 말씀하셨다 여기에서 동쪽으로 사、

하사 수와 같은 많은 국토를 지나 한 세계、

…있으니 이름은 광승이요 그 부처님의 이、

…선명칭 길상왕여래인데 그 공덕의 이、

…공 등정각 명행족 선서 세간해 무、

─ 사 천인사 불세존이시니라

─의 발퇴 보살들─

허 유 지

서울시 노원구 동일로 250길 18
109동 301호 (동방미주아파트)

010-8989-5874

· 전통사경 개인전 6회 (예술의 전당 외)
· 한국사경연구회 회장 역임
· 대한민국미술대전 우수상, 초대작가
· 서예문화대전 대상, 초대작가, 한국서예가협회전 초대작가
· 세계서예전북비엔날레 사경전 초대작가

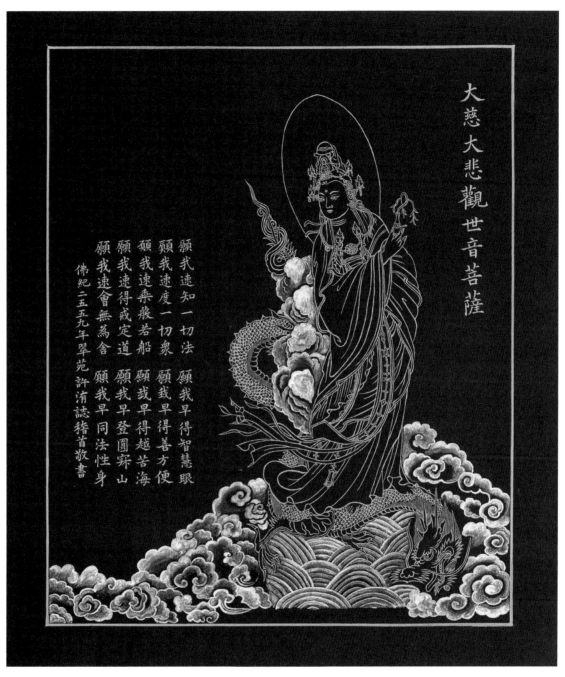

大慈大悲觀世音菩薩

願我速知一切法 願我早得智慧眼
願我速度一切衆 願我早得善方便
願我速乘般若船 願我早得越苦海
願我速得戒定道 願我早登圓寂山
願我速會無為舍 願我早同法性身

佛紀三五五九年翠苑許涓誌稽首敬書

관세음보살 대다라니 계청 / 감지 금·은니 / 45×52cm

金剛般若波羅蜜經

思量不不也世尊須菩提菩薩無住
云何東方虛空可思量不不也世尊
布施其福德不可思量須菩提於意
施不住於相何以故若菩薩不住相
味觸法布施須菩提菩薩應如是布
於布施所謂不住色布施不住聲香
復次須菩提菩薩於法應無所住行
薩

有我相人相眾生相壽者相即非菩
生得滅度者何以故須菩提若菩薩
是滅度無量無邊眾生實無眾
想我皆令入無餘涅槃而滅度之如
無色若有想若無想若非有想非無
生若胎生若濕生若化生若有色若
降伏其心所有一切眾生之類若卵
佛告須菩提諸菩薩摩訶薩應如是
然世尊願樂欲聞
菩提心應如是住如是降伏其心唯
善男子善女人發阿耨多羅三藐三
善付囑諸菩薩汝今諦聽當為汝說
菩提如汝所說如來善護念諸菩薩
住云何降伏其心佛言善哉善哉須
發阿耨多羅三藐三菩提心應云何
善付囑諸菩薩世尊善男子善女人
佛言希有世尊如來善護念諸菩薩
偏袒右肩右膝著地合掌恭敬而白
時長老須菩提在大眾中即從座起
坐
本處飯食訖收衣鉢洗足已敷座而
大城乞食於其城中次第乞已還至
俱介時世尊食時著衣持鉢入舍衛
孤獨園與大比丘眾千二百五十人
如是我聞一時佛在舍衛國祇樹給
姚秦天竺三藏鳩摩羅什譯
金剛般若波羅蜜經

금강반야바라밀경 / 백지 묵서 / 10.8×30.5cm / 절첩본 (* 74절면)

흥암스님

충남 공주시 신풍면 백룡리
오름실길 262

010-6456-2624

· 한국사경연구회 회원전 출품 다수
· 현 _ 한국사경연구회 정회원

신묘장구대다라니

나모라다나다라야야나막알약바로기제

새바라야모지사다바야마하사다바야마

하가로니가야옴살바바예수다라나가라

야다사명나막까리다바이맘알야바로기

제새바라다바니라간타나막하리나야마

발다이샤미살발타사남수반아예염살

바보다이남바말아미수다감다냐타옴아

로게아로가마지로가지가란제혜하례

마하모지사다바사마라사마라하리나야

구로구로갈마사다야사다야도로도로미

연제마하미연제다라다리나례새바

라자라치리마라미마라아마라몰제예혜

혜로게새바라라아미사미나사야나베사

미사미나사야호

로호로마라호로하례바나마나바사라사

라시리시리소로소로못쟈못쟈모다야모

다야매다리야니라간타가마사날사남바

라하라나야마낙사바하싯다야사바하마

하싯다야사바하싯다유예새바라야사바

하니라간타야사바하바라하목카싱하목

카야사바하바나마하따야사바하자가라

욕다야사바하상카섭나녜모다나야사바

하마하라구타다라야사바하바마사간타

이사시체다가릿나이나야사바하먀가라

잘마이바사나야사바하나모라다나다라

야야나막알야바로기제새바라야사바하

불기 이천오백오십육년여름 흥암합장

신묘장구대다라니 / 백지 주묵 / 58×35cm

數世界眾生發菩提心隨其根性教化成熟
乃至盡於未来劫海廣能利益一切眾生令善
男子彼諸眾生若聞若信此大願王受持讀
誦廣為人說所有功德除佛世尊餘無知者
是故汝等聞此願王莫生疑念應當諦受受
已能讀讀已能誦誦已能持乃至書寫廣為
人說是諸人等於一念中所有行願皆得成
就所獲福聚無量無邊能於煩惱大苦海中
拔濟眾生令其出離皆得往生阿彌陀佛極

한국 전통사경연구회 연혁

제1회 한국사경연구회원전

일시 : 2002.12.16 ~ 12.21
장소 : 동국대학교 박물관 2층 기획전시실
출품작가 : 16명

제2회 한국사경연구회원전

일시 : 2005.9.27. ~ 10.2
장소 : 대구시민회관 대전시실
출품작가 : 52명

제3회 한국사경연구회원전 및 사경법회 (영암사),
　　　한국전통사경의 세계화 축원행사 (태산옥황정)
　　　중국 산동성 지난시 초대

일시 : 2007.5.28 ~ 5.31
장소 : 명주국제상무항빌딩 1층 로비 및 2층 대연회장
출품작가 : 20명

청계천문화관 초대
제4회 한국사경연구회원전

일시 : 2008.10.7 ~ 10.19
장소 : 청계천문화관 기획전시실 II
출품작가 : 28명

초조대장경 사성 1000년 「부처님오신날」기념
제5회 한국사경연구회원전
　　　「三淸三無 수행의 예술적 승화, 寫經」

일시 : 2010.5.15 ~ 5.20
장소 : 예술의전당 서예박물관 2 · 3층 전관
출품작가 : 101명

초조대장경 사성 1000년 기념
제6회 한국사경연구회원전
　　　「느림과 精緻 美學의 精髓, 寫經」

일시 : 2011.6.15 ~ 6.28
장소 : 한국문화재보호재단 기획전시실
출품작가 : 81명

제7회 한국사경연구회원전
　　　미국 뉴욕 플러싱 타운홀 초대
　　　「SAMADHI + ART = SAGYEONG」

일시 : 2012.10.12 ~ 12.30
장소 : 미국 뉴욕 플러싱 타운홀
후원 : 문화체육관광부, 뉴욕한국문화재단 등
출품작가 : 24명

제8회 한국사경연구회원전
　　　「寫經, 법사리로 나툰 부처」

일시 : 2013. 5.15 ~5.26
장소 : 대구 봉산문화회관 2 · 3층 전관
출품작가 : 61명

제9회 한국사경연구회원전
　　　미국 L.A. 한국문화원 초대
　　　「Sutra Copying:Ornamenting and
　　　Enshrining the Buddhist Dharma
　　　Through Advanced Calligraphy」

일시 : 2014.6.14 ~ 6.26
장소 : 미국 L.A. 한국문화원
출품작가 : 34명

미술세계 특별기획초대
제10회 한국사경연구회원전
　　　「삼매 속에서 영근 법사리, 寫經」

일시 : 2015. 11.25 ~ 12.1
장소 : 갤러리 미술세계 5층 (인사동)
출품작가 : 39명

제11회 한국사경연구회원전
　　　「켜켜이 쌓아올린 발원, 그 장엄 공덕의 세계 寫經」

일시 : 2016. 4. 27. ~ 5. 3
장소 : 라메르 갤러리 3층 (인사동)
후원 : 서울시 전통문화 발전 지원 사업 보조금
출품작가 : 32명

미술세계 창간 33주년 기획 특별초대전
제12회 한국사경연구회원전
　　　「33천을 法燈으로 밝힌 33수행자의 法舍利 장엄, 寫經」

일시 : 2017. 9. 13. ~ 9.18
장소 : 갤러리 미술세계 제1, 2전시장 (인사동)
출품작가 : 33명

고려(918-1392) 건국 1,100주년 기념 특별기획
제13회 한국사경연구회원전 「고려예술의 정수, 寫經」

일시 : 2018. 6. 20 ~ 6.25
장소 : 갤러리 미술세계 제1전시장 (인사동)
출품작가 : 28명

대한불교 천태종 관문사 기획초대전
제14회 한국사경연구회원전 「한국 전통사경의 법고창신」

일시 : 2019. 9. 27 ~ 10. 6
장소 : 대한불교 천태종 관문사 3층 성보박물관
출품작가 : 35명

화엄사 전통사경원 개원 기념 특별 기획전
제15회 한국사경연구회원전「전통사경의 本地風光展」
　　　2020년 불교중앙박물관「특별공개전 공동개최」

일시 : 2020. 3. 3 ~ 4. 30
장소 : 불교중앙박물관
출품작가 : 40명

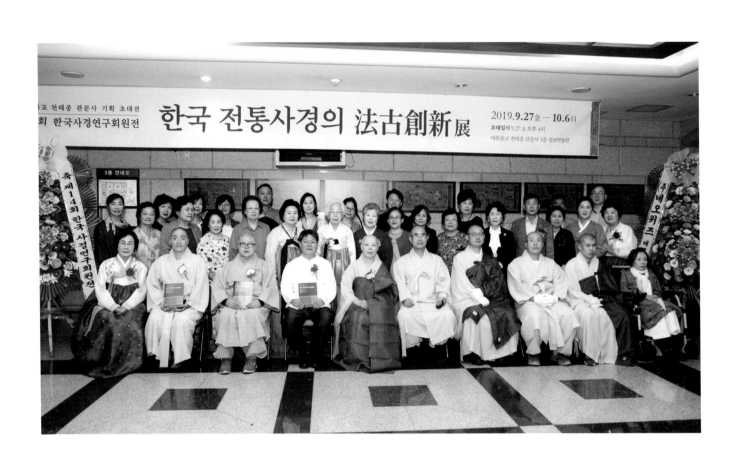

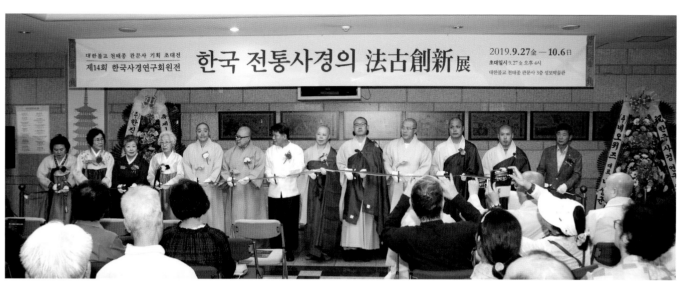

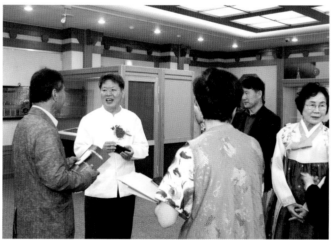

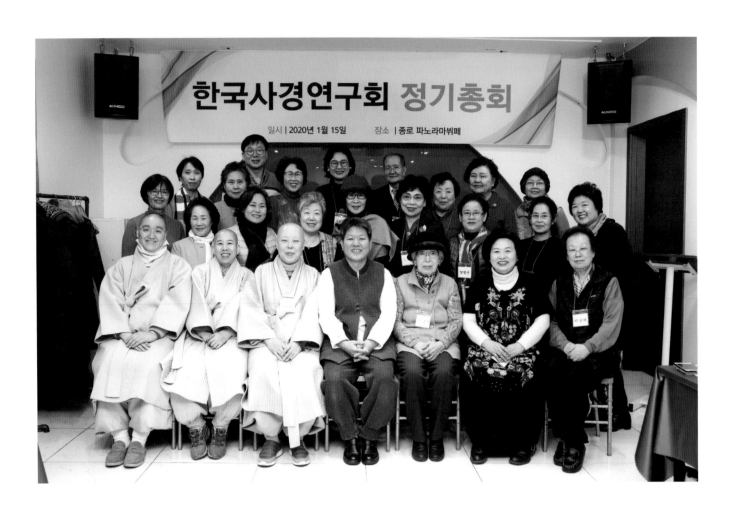

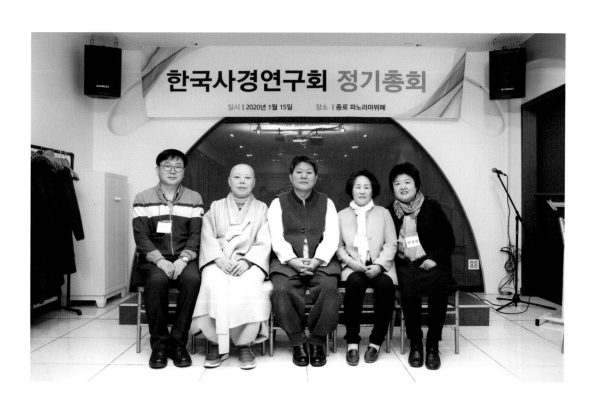

화엄사 전통사경원 개원 기념 특별 기획전

제15회 한국사경연구회원전

전통사경의 本地風光 展

인쇄일 | 2020. 2. 21
발행일 | 2020. 2. 28
발행인 | 행오스님
사무국 | **한국사경연구회**
　　　　서울특별시 서대문구 통일로 348
　　　　무악청구아파트 상가동 1층 101호 전통사경서예연구원
감　수 | 허유지
편집인 | 박경빈, 행오스님
제　작 | 디자인 고륜 �` 輪
　　　　전화 : (02)745-6745(代)　팩스 : (02)745-6748
　　　　E-mail : kr6745@nate.com
　　　　등록 : 2002.9.9 제1-3114호

정　가 50,000원